高等教育艺术设计系列教材

# 构成设计

李　楠　王主玉　编著

清华大学出版社
北京

## 内 容 简 介

本书着重落实立德树人的根本任务,注重培养学生的创意思维、设计表现和实践能力。本书主要通过对平面构成、色彩构成、立体构成、构成设计综合表现等内容的讲解,让学生掌握造型形态,并能在此基础上理解形态、面积、肌理、空间、节奏、色彩等造型概念和造型方法,让学生在学习本书之后,能具备审美感知、艺术表现、创意实践等核心素养。

本书适合作为艺术设计相关专业学生的教材,也可以作为艺术设计爱好者的参考书。

**图书在版编目(CIP)数据**

构成设计 / 李楠,王主玉编著 . —北京:清华大学出版社,2024.6(2025.1 重印)
高等教育艺术设计系列教材
ISBN 978-7-302-66151-1

Ⅰ . ①构… Ⅱ . ①李… ②王… Ⅲ . ①造型设计 – 高等学校 – 教材 Ⅳ . ① J06

中国国家版本馆 CIP 数据核字(2024)第 086293 号

责任编辑:张龙卿
封面设计:刘代书 陈昊靓
责任校对:刘 静
责任印制:沈 露

出版发行:清华大学出版社
      网 址:https://www.tup.com.cn, https://www.wqxuetang.com
      地 址:北京清华大学学研大厦 A 座      邮 编:100084
      社 总 机:010-83470000      邮 购:010-62786544
      投稿与读者服务:010-62776969, c-service@tup.tsinghua.edu.cn
      质量反馈:010-62772015, zhiliang@tup.tsinghua.edu.cn
印 装 者:三河市龙大印装有限公司
经 销:全国新华书店
开 本:210mm×285mm    印 张:7    字 数:199 千字
版 次:2024 年 6 月第 1 版    印 次:2025 年 1 月第 2 次印刷
定 价:69.00 元

产品编号:093005-01

## 前　言

　　西方艺术经过几百年的逐渐演变,成为当今主流的现代艺术。随着全球化进程的加快,各民族间文化也加快交融,文化艺术的发扬与传承成为各国的共识。正如中共中央办公厅、国务院办公厅印发的《"十四五"文化发展规划》中提到的:"文化是国家和民族之魂,也是国家治理之魂,没有社会主义文化的繁荣与发展,就没有社会主义现代化。"中华文化几千年的文明需要迭代、发扬与传承,更需要展现给全世界。

　　构成设计在德国包豪斯时期创立,在全世界得到发展,是一门美术类或设计类课程的基础学科,因此有人称其为大美术。但放眼看,现今艺术与科技紧密结合,仅说它是大美术未免有失偏颇,因为它集科学、技术、艺术、经济甚至管理于一体,需要能感化人们的心灵,同时会被不同文化借鉴并进一步发展。我们要总结构成设计的造型经验,结合传统与现代的艺术素材,探索出能展现中华文化的艺术设计及造型之路。

　　构成设计是一直被众多艺术设计院校沿用的设计基础课程,重点在于引导学生通过构成原理、创作方法及形式法则等方面的学习,在设计造型过程中培养创造能力及解决问题的能力。

　　本书注重案例分析、教学讨论、构思方法表达以及作品展示,通过互动互学的方式,充分调动学生的学习积极性和创造性。

　　本书结合作者多年的教学实战经验,通过还原案例设计的全过程,让读者更清楚地知道学什么、怎么学以及效果评价如何。由于本书以数字媒体艺术专业学生为主要对象,所涉案例也是围绕数字媒体艺术专业,结合图形与影像进行课程设计,在实际的讲授过程中会融入更多动态设计、交互设计、影像设计的内容。

　　本书的内容仅仅是开启了构成设计的学习。构成设计是一门需要多学科融合的课程,我对它产生浓厚的兴趣,主要归功于我的导师广州美术学院数码设计系主任陈小青教授。在陈老师的指导下,我深入学习了构成艺术这门课程。虽然当时大部分人对构成的理解仅限于其作为基础课程的地位,但在元宇宙概念日益兴起的今天,构成艺术与数字媒体艺术的融合将激发出新的创意与火花。同时,我也要感谢本书的另一位编者王主玉老师,她以一丝不苟的专业态度完成了立体构成部分的编写工作。同时还要感谢我的学生们,尤其是数字媒体艺术专业2019—2021届的学生们,本书的大部分案例和作品都来自他们,在教学过程中我们相互交流,共同分享激发创意的体验。最后,还要感谢学院领导和同事给予我极大的信任和支持,让我顺利完成本书。

　　由于本人才疏学浅,错误在所难免,敬请各位读者批评指正。

<div align="right">

李　楠

2024 年 1 月

</div>

# 目 录

# 第1章
# 构成基本理论

**本章学习目标**

- 了解构成的产生与发展。
- 了解构成教育的目的与分类。

构成（construction）是一个近代造型概念，《现代汉语词典》曾解释为"形成"和"造成"，也就是包括自然的创造和人为的创造。从艺术领域，即提取图像、图形等造型要素中精髓的部分加以解构重组的造型方法。实际上，"构成"研究的是各门类造型艺术中共性的部分，即造型的基础。而设计家朝仓直已说过："作为基础造型的构成，不只是在研究造型基础上的以初学者为对象的简单问题，而是在包括这些问题的同时，还必须努力超越这些问题。"

构成设计是以构成为基础，注重图形、图像的构成原理，并将其作为设计的辅助手段，从而在造型活动中更好地创造出立足本时代、本专业并具有探索性和可持续性的设计方法。

## 1.1　构成的由来

构成的基本理论可以追溯到 19 世纪末至 20 世纪初，当时国际艺术运动盛行，艺术观念处于大变革时期。从法国的后印象主义、立体派、至上主义到抽象主义的众多艺术家都致力于改变作品的主题性和叙述性。他们的创作从传统观念角度出发，追求艺术的独立性与纯粹性，使绘画从单纯的模仿，进入了主动造型的阶段，并且不再只是描绘自然界的具体形象，而是向抽象的形态转化。换言之，在这个演变时期，绘画的表现方式以具体形象为造型前提，逐步向几何抽象形态转化。

### 1.1.1　构成的演变期

**1. 法国后印象主义代表人物塞尚**

当印象派代表人物莫奈从光线中受到启发后提出："光是画中的主角。"进而努力描绘空气的美，开启了绘画形式和观察方法的新突破。法国后印象主义代表人物塞尚（Paul Cézanne，1839—1906）也开始意识

到绘画不仅仅是模仿客观世界,而应该更多地表现画家对客观世界的主观感受(图 1-1)。他提出:"要把自然的一切用圆柱体、球体、圆锥体等形体来处理。用透视方法观察一切物体,自然便会向中心一点结合。"

**2．法国新印象主义代表人物修拉**

深受印象派影响的法国新印象主义代表人物修拉(Georges Seurat, 1859—1891)在绘画技法上探求出点彩派的画法,利用人脑对色彩的补充,通过色点的相互作用进行光与色的研究,创作出如《大碗岛的星期天下午》等作品(图 1-2)。

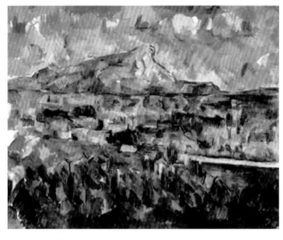

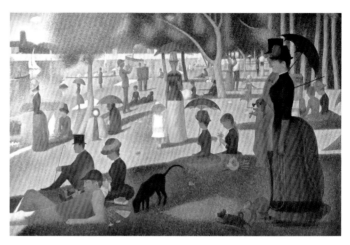

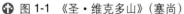

图 1-1 《圣·维克多山》(塞尚)　　　　　　图 1-2 《大碗岛的星期天下午》(修拉)

**3．法国野兽派代表人物马蒂斯**

塞尚在透视和形态的抽象演变上是一个开端,修拉又在色彩上进一步升华,而法国野兽派代表人物马蒂斯(Henri Matisse,1869—1954)则在用色和装饰性的抽象演变上有了新突破(图 1-3)。他提出:"由人物或对象所占据的位置,它们四周的空白、空间、比例等每样东西都起到一定的作用。构图就是画家为了表达自己的感受而把各种不同的因素用装饰的方法按自己的意图安排的艺术。"

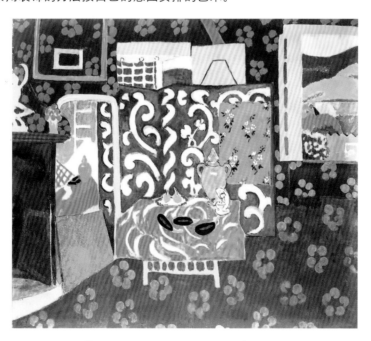

图 1-3 《有茄子的室内景》(马蒂斯)

#### 4. 法国立体主义代表人物勃拉克、毕加索

法国立体主义运动也在进一步发展,勃拉克(Georges Braque, 1882—1963)和毕加索(Pablo Picasso, 1881—1973)成为该派别的代表人物(图 1-4 和图 1-5)。立体主义的宣言是:"为了整体的效果,主体可以变形、割裂、分解成一系列平涂的小色面,与主题和谐,以达到整体的画面效果。"

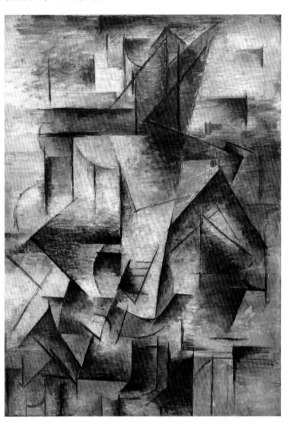

✛ 图 1-4 《列斯塔克的房子》(勃拉克)　　　　✛ 图 1-5 《吉他手》(毕加索)

毕加索在现代艺术史中无疑是最具影响力的人物之一,他几乎经历了现代艺术的所有风格流派,却始终一贯保持自己的创作风格,破坏传统的旧法则,不断追求新的表现方法和技法,在立体主义中后期的探索中与勃拉克一起,通过材料扩大绘画并逐渐形成了综合立体主义(图 1-6 和图 1-7)。

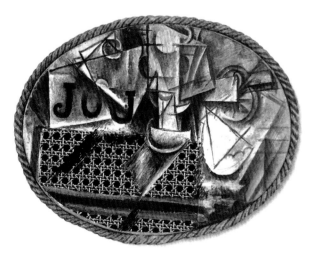

✛ 图 1-6 《藤椅上的静物》(毕加索)　　　　✛ 图 1-7 《单簧管》(勃拉克)

### 5．法国奥弗斯主义代表人物德劳内夫妇

"马蒂斯的色彩及毕加索的形式是两个伟大的路标,在艺术精神探索的畏途上为我们指引方向。"[①]在这样的影响下,各种艺术形式层出不穷,其中罗伯特·德劳内(Robert Delaunay,1885—1941)与索尼亚·德劳内(Sonia Delaunay,1885—1979)结合立体派和俄耳甫斯主义创立了法国奥弗斯主义,奥弗斯主义取自希腊神话中音乐名手奥弗斯。《布里埃舞场》由德劳内夫妇创作(图1-8)。

✪ 图1-8 《布里埃舞场》(德劳内夫妇)

当索尼亚·德劳内把这种色块组合与色调强弱组合应用到装饰设计中时,似乎也已预示在不久的将来艺术会以两种形式并存(图1-9)。

✪ 图1-9 1920年法国时装设计(索尼亚·德劳内)

### 6．意大利未来主义代表人物巴拉

一篇《未来主义宣言》的文章激发了意大利艺术家们的创作,他们注重对运动的研究。其中杜尚受到连续摄影的启发,创作出《下楼梯的女2号》等作品(图1-10)。贾科莫·巴拉(Giacomo Balla,1871—1958)也是意大利未来主义的主要代表人物之一,他的作品注重表现连续性和动感的力(图1-11)。

---

① 瓦西里·康定斯基.艺术中的精神[M].余敏玲,译.重庆:重庆大学出版社,2019.

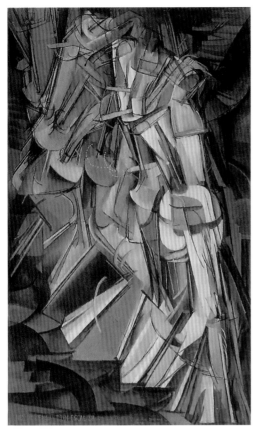

⊕ 图 1-10 《下楼梯的女 2 号》(杜尚)　　　　⊕ 图 1-11 《雨燕：运动路径 + 动态顺序》(巴拉)

## 1.1.2 构成的发展期

**1. 俄国至上主义代表人物马列维奇**

如果说在 19 世纪末 20 世纪初构成艺术只是绘画的一个探索期,那么从 20 世纪初开始,构成艺术就进入彻底的发展期,越来越多派别打破原有的表现形式,从复杂转变为简单及再简单。俄国至上主义的卡西米尔·塞文洛维奇马列维奇 (Kazimir Severinovich Malevich, 1878—1935) 认为:"现实世界的事物已经像烟雾一样消失不见了。我什么也没有创造,我仅仅体验精神……那些有着正方形和圆形的黑色画面表现了至上主义的含义。通过它们,我看到了一个格调清新活泼的新世界。"至上主义在这个时期诞生 (图 1-12)。

**2. 抽象表现主义代表人物康定斯基**

抽象表现主义代表人物瓦西里·康定斯基 (Василий Кандинский Wassily Kandinsky, 1866—1944) 出版了《论艺术的精神》,提出纯艺术形式的观念,他认为:"我们有必要重申精神的内驱原则在构成中的重要性。内驱原则是本质的、普遍的法则,是唯一纯艺术性的标准和法则。"康定斯基用纯粹几何与色彩来表达情感,但是他更强调即兴艺术 (图 1-13)。

**3. 荷兰新造型主义代表人物蒙德里安、杜斯堡**

前卫艺术家、荷兰新造型主义的代表人物皮特·科内利斯·蒙德里安 (Piet Cornelies Mondrian, 1872—1944) 和特奥·凡·杜斯堡 (Theo van Doesburg, 1883—1931) 用数理结构完成几何抽象画 (图 1-14 和图 1-15)。

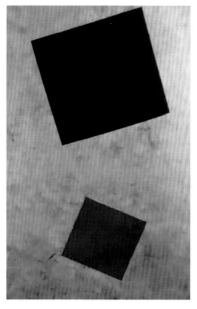

⊕ 图1-12 《至上主义构图：红黑方块》（马列维奇）

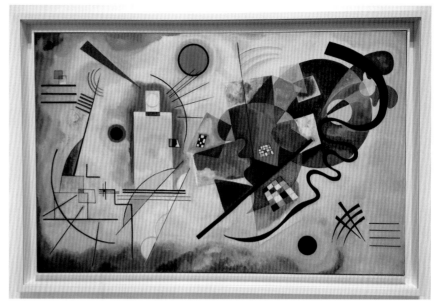

⊕ 图1-13 《红黄蓝》（康定斯基）

⊕ 图1-14 《红、黄、蓝的构成》（蒙德里安）

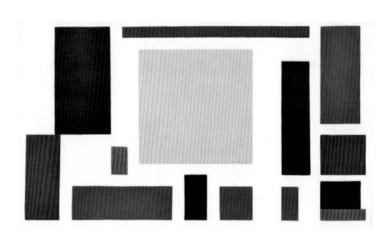

⊕ 图1-15 《构成Ⅷ（牛）》（杜斯堡）

### 4. 包豪斯设计学院的基础教育

虽然社会结构转变,思想发展呈多元化,促使各艺术派别和艺术家们不断地探索尝试新艺术形式,但对于构成设计的发展而言,起到至关重要作用的是包豪斯设计学院（图1-16）。

包豪斯设计学院成立于1919年的德国魏玛时期,是世界上第一所完全为发展设计教育而建立的学校。虽然到1933年结束只存在短短14年,但包豪斯教育倡导艺术不再只为艺术服务,还要为社会服务的理念影响深远。包豪斯教育的核心是基础课程,基础课程的目标是要为初学艺术的学生打下一个稳固、系统的基础,并且学生可以在这个阶段的训练课程中不断激发潜能,同时提高自身的艺术审美。

在这所学校任教的几乎都是当时最具先锋性的艺术家或手工艺大师,其中格罗皮乌斯、康定斯基、克里、伊顿、纳吉、阿尔伯斯等许多著名艺术家都曾经在此任教。许多艺术家或手工艺大师的教学各具特色。比如,克里注重图像构造理论,重点研究自然发展规律和构造与形式设计方面的问题（图1-17）;伊顿注重色彩研究,创立了系统性的色彩教学课程（图1-18）;纳吉建立了绘画与摄影的关系,注重光、空间和运动方面的研

究（图 1-19）；阿尔伯斯注重色彩和空间的教学研究,并且对后来的极简主义、概念主义和操作艺术都有影响（图 1-20）。

　　这些当年在包豪斯设计学院授课的教师开创了综合性的教学方法,总结出一套完整的基础教学理论体系,并在全世界得到发展,从而成为当今设计专业必修的设计基础课程。设计基础课程主要研究视觉语言的基本构成,如质地、颜色、形状、造型和材料。学生专注于熟练地操作抽象出来的外形元素,学习构图和做各种各样的练习。

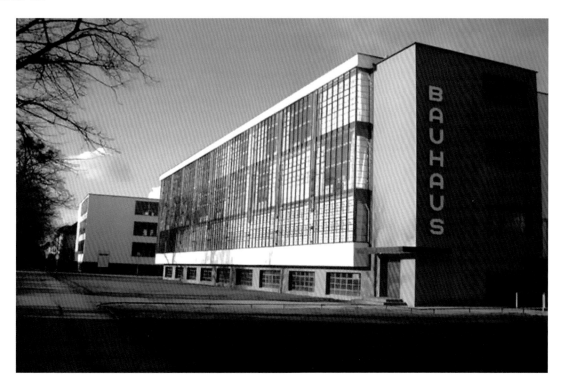

⊕ 图 1-16　包豪斯设计学院旧址

⊕ 图 1-17　《红气球》（克里）

⊕ 图 1-18　色彩教学草稿（伊顿）

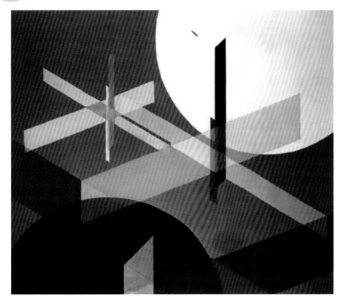

⊕ 图 1-19 《Z Ⅷ》（纳吉）　　　　⊕ 图 1-20 《向正方形致敬》系列（阿尔伯斯）

## 1.2　构成教育

### 1.2.1　构成教育的目的

"构成"作为一门学科可分为纯粹构成和目的构成。所谓纯粹构成，是指不带有功能性、社会性、地方性等因素的造型活动，它在对于形态、色彩和物象的研究方面具有被纯粹化、抽象化的特点，而目的构成则指各种有目的性的现实设计。因此，也有人把纯粹构成叫作构成，而把目的构成说成设计。

实际上，构成是对各要素进行综合性的感知并再创造的过程。随着艺术变得越来越科学化，科学变得越来越艺术化，构成教育也要与时俱进。传统构成的基础，着重由点、线、面等基本元素和抽象图形形成，并且在具备视觉美逻辑的前提下，应充分发挥学生的想象力，从而培养学生的创造力。如今的视觉构成教育是一个在此基础上进一步地由浅入深、循序渐进的过程，先要通过收集文字、图片、影像及对现实生活的观察，认识造型艺术中一些最基本的因素，以及了解构成形体变化的基础，对色彩、肌理、大小、形状等也要有所了解。再通过对它们的分析，抓住不同的视觉特征形成的美感以及形成这些美感的规律来培养学生的创造性思维。创造性思维并不需要熟练的技巧，但须具有某种程度上的感性方面的自由，自由是创造性成长的前提。学生掌握了一定的造型规律、构成的形式美之后，能用创造性的思维和情感设计出新颖、独特的作品，才是构成教育的真正目标。我们把重点集中在形态创造力培养的同时，还要做到以下三点：一是开放思想，创新思维；二是培养空间感和直观创造力；三是掌握技巧，提高审美能力。

### 1.2.2　教学进度安排

数字媒体艺术教育在现代设计教育中越来越被重视，"视觉构成艺术"这门集艺术性、实践性与理论性于一体的综合性设计基础课程就是在为数字媒体艺术专业培养有创意思维、设计表现力的人才。课程主要通过平面构成、色彩构成、立体构成、构成设计综合表现等内容讲解，让学生掌握基本造型形态，并能在此基础上理解形态、面积、肌理、空间、节奏、色彩、影像等的应用方法，能启发跨学科思维，发现新的表现方法，最终实现创新能力的培养。

（1）平面构成：用点、线、面等基本元素的构成形态，用形状、大小、位置、方向、肌理等组合成基本形。基本形再通过图底关系、骨格框架、材质肌理等因素进行组合体现。因此，点、线、面是构成元素中最基本的元素，通过组合和分割可以派生出千变万化的形态和图像。

（2）色彩构成：认识色彩原理，按其中特定的色彩规律并掌握色彩在设计中与形态、面积、空间、肌理、节奏、韵律之间的关系，再结合这些规律自由构成不同色彩之间的各种组合关系。因为不同色彩之间可以进行奇妙组合，才逐渐体现出色彩构成的独特效果，这是培养学生设计能力的重要一环。

（3）立体构成：在平面构成与色彩构成的基础上进行空间上的造型，掌握立体构成设计形态、材料构成及加工方法。

（4）构成设计综合表现：有了之前的学习基础，这个阶段是厘清思路，尝试用综合性的手法把多种表现形式结合起来，同时可以开阔思路并寻找灵感，从不同专业、不同视角用设计思维进行表达，让思维在这个阶段得以发散，让方法在这个阶段得以升华。这个阶段是用综合性的手法进行跨学科的知识和技能融合，从而可以更深入地激发灵感。

### 思考与练习

从构成时期的各个派别中寻找出自己感兴趣的派别，分析它对构成的意义。

# 第 2 章
# 平 面 构 成

**本章学习目标**

- 了解平面构成的概念和特性。
- 掌握平面构成的基本设计。

平面构成虽然一直是设计专业非常重要的基础课程,但随着新文科建设的推进,艺术与科学将成为未来人们生活中不可或缺的部分。艺术设计已经被更多元化的方式所承载,人们在不断改善生存环境的同时,也在不断地提高自己的生活质量。艺术家通过创作作品给人以精神上的享受,陶冶人们的情操,所以艺术家的美感可以是独一无二的,而设计师则不尽然。作为数字媒体艺术专业的学生,要兼具艺术与设计两方面,在具备创作美感的前提下,要依靠逻辑思维与形象思维创作出实用性作品。但无论是艺术家还是设计师都需要具备一定的美学基础知识和技能。平面构成就是把视觉语言转化成最基础的要素,通过对形态认知的学习、创作观念的学习、构成原理的学习、形式美的学习,以及对应用技能的学习,使学生具备发现美、创造美的能力。

## 2.1 造 型 元 素

平面构成的造型要素可分解为形、色、质感,其中形可分为点、线、面、立体、空间,色又可分为色相、明度、纯度。在"形"中对造型形态进行组合与分割是对"形"的进一步研究。组合可以是单形组合或重复组合,分割可以是等形分割或等量分割。其中点、线、面则是构成要素中最基本的要素,也是构成平面形象空间的基础。

任何形态的建立都是由构成要素组合而成的,同时它呈现出复杂的多样性与互通性,因此二维构成的重要作用就是研究构成要素的心理效应与视觉语言之间的关系。其作用可以归纳如下。

(1)二维构成是研究形态和材料构造的形式,是视觉与精神的组合造型活动,它不仅保留物体的特征和生命力,也充分反映了创作者的主观意识。

(2)二维构成是理性与感性的结合,如表现感性时,它所呈现的是艺术;表现理性时,它所呈现的则是设计。

### 2.1.1 点元素

点是相对较小的元素,在几何学上的定义是:"点只有位置,而不具有大小、面积,是零次元的最小空间单位。"

在平面构成中,点必须有形状、大小、位置和面积等视觉特征。康定斯基在《点线面》一书中说:"点可称为最小的基本形态。"这个最小的基本形态是相对而言的。就比如一扇窗户,应该是一个面,但和整面墙比较,它就是一个点。从点的大小看,点越小,则感觉其本身的属性越强;点越大,则越有面的感觉(图2-1)。

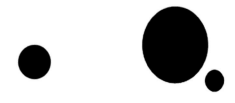

⊕ 图 2-1　点的定义

　　在自然界中,任何形态只要小到一定程度,就能产生不同形态的点。点作为现实形态,表现形式多种多样,有圆点、方点、椭圆点、三角点,还有任意形状的点;既有规则的点,又有形形色色的点。但圆点给人以点的感觉最明显。所以在学习及运用点时,须特别注意哪些点的视觉表现更强且更具有形式感(图2-2 ～图2-5)。

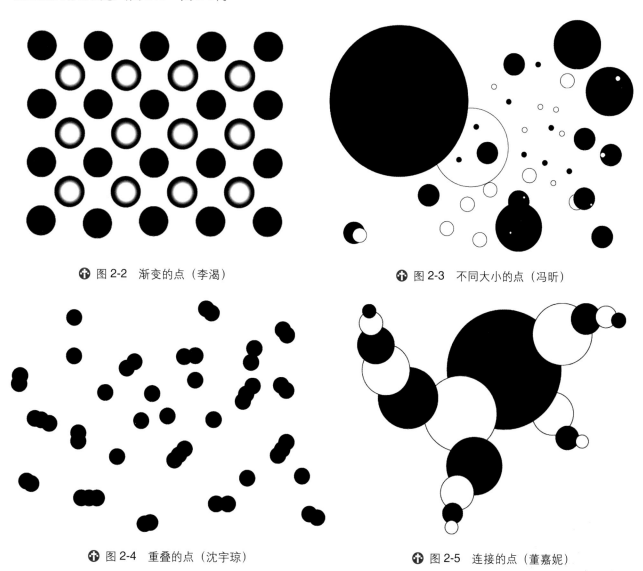

⊕ 图 2-2　渐变的点(李渴)

⊕ 图 2-3　不同大小的点(冯昕)

⊕ 图 2-4　重叠的点(沈宇琼)

⊕ 图 2-5　连接的点(董嘉妮)

### 1. 点的线化

　　点是最简单的构成要素,是视觉中心,也是力的中心。点在构成中有集中并吸引注意力的功能。当画面只有一个点时,往往最能吸引人的视线和注意力,而成为画面的视觉中心;而当画面中出现两个点甚至是多个点后,点会根据轨迹有序地排列而形成点的线化。如按水平或者垂直方向排列,则成为平稳的构成形式;按斜线、曲线、旋转线或者自由方式排列,则成为多变、复杂的构成形式(图2-6 ～图2-9)。

✛ 图 2-6  平稳的点的线化

✛ 图 2-7  不同大小的点的线化（王嘉美）

✛ 图 2-8  有空间感的点的线化（季欣然）

✛ 图 2-9  有方向性的点的线化（罗姗）

### 2. 点的面化

一个点元素向四周扩张和反复衍生的排列就形成点的面化。大量点的聚集可以形成面，而大小或疏密不同的排列又能带来凹凸感和空间感。与此同时，点在面化后，最初的造型会被暗含在图形中，转化成新的构成形式（图 2-10～图 2-15）。

✛ 图 2-10  点的面化

✛ 图 2-11  有光感的点的面化

🔂 图 2-12　有发散光的点的面化

🔂 图 2-13　有光感图形的点的面化

🔂 图 2-14　有凹凸感的点的面化

🔂 图 2-15　点面化后转化成新的图形

　　康定斯基认为：点放对了位置，使人感到兴奋愉快；反之，则令人感到不适。这说明点具有情感特征。当点位于画面中央时会产生安定感、集中感，如果偏移了画面中心则有不安定感；规整清楚的点会产生踏实、有力的情绪，边线模糊、不清楚的点则会产生乏力、隐喻、敏感的情绪；圆形的点活泼，方形的点稳定，三角形的点尖锐；单独的点处于静止状态且引人注意，多点成面则显得柔滑、纤细。

## 2.1.2　线元素

　　线是点移动后的轨迹，从几何学的观点看，它具有位置与长度的特性，但是没有宽度和厚度。当线移动后的轨迹就成了面，面的边缘以线为界限，面与面交接的地方也是线，所以在构成设计中，必须将线视觉化，线不仅有

长度,而且有宽度与厚度。然而当这些宽度与厚度的量增大,线的形象就会减弱,面的形象则会增强,它的边界也就很难被辨识。线与点不一样,线的性质是运动和方向。线可以无限地延伸出去,或者是在一定距离之间运动。点具有产生焦距的功能,而线则具有分裂空间或连接空间的作用。

康定斯基在《点线面》一书中对线的解释是:"在几何学上,线是一个看不见的实体,它是点在移动中留下的轨迹,是由运动产生的。因此,线是基本的绘画元素——点相对的结果。严格地说,它可以称作第二元素。"康定斯基透彻地分析了线的基本类型与性质,所以研究线不能离开点,点与线密不可分(图2-16)。

⊕ 图2-16　线与点的关系

在造型上,线可以分成直线和曲线,其中,直线包括垂直线、水平线、斜线、折线、网格线等,曲线包括弧线、双曲线、波纹线、螺旋线、抛物线、自由曲线等。但无论是直线还是曲线,除了开放式的线还有封闭式的线,也就是通常说的形(图2-17和图2-18)。

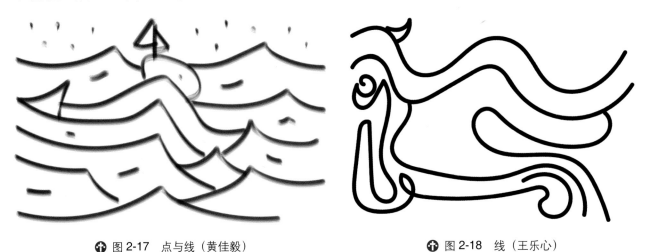

⊕ 图2-17　点与线(黄佳毅)　　　　　　　　　⊕ 图2-18　线(王乐心)

**1．线的面化**

线经过大量密集排列,可以形成面化的效果,并且线方向的改变以及疏密变化可形成曲面的效果。然而线所具有的视觉效果必须根据线的力量、速度、方向以及所使用的工具等来决定(图2-19～图2-22)。

**2．线的作用**

(1)线的粗细、疏密。当线有粗细及疏密变化时,粗线和密集线让人感觉更近、更加有力,细线则显得更远、更有动感(图2-23～图2-26)。

✪ 图 2-19　产生渐变的线的面化

✪ 图 2-20　产生形的线的面化

✪ 图 2-21　产生交错的线的面化

✪ 图 2-22　产生起伏的线的面化

✪ 图 2-23　粗细不同的斜线

✪ 图 2-24　疏密不同的斜线（陈新雨）

⊕ 图2-25　有粗细疏密变化的直线

⊕ 图2-26　有粗细疏密变化的曲线

（2）线的方向。当线排列时,按照统一方向的变化会使线表现出强烈的空间感（图2-27）。

当线排列时,线与线之间的方向发生变化会使线表现出错位的动感（图2-28）。

⊕ 图2-27　统一方向的线

⊕ 图2-28　错位方向的线

当线自由排列时,线与线之间的方向不确定会表现出结晶感（图2-29）。

（3）线的形状。当线连接后并且封闭成形,会有一些复杂的图形被表现,比如速写、线描甚至是绘画开始时都需要通过线形塑造轮廓,才能完成面或体的造型。我们的祖先很早就会用线来表现自然、生活状态以及抒发情感。

① 彩陶人鱼纹中几根线条就把远古时期人们捕鱼时的场景体现出来,并用人与鱼的图腾来祈求渔猎丰收。可见在新石器时期,虽然古人在绘画技巧上还处于启蒙阶段,但已经可以用简化的线条来表达丰富的想象力了（图2-30）。

⊕ 图 2-29　结晶状的线（张奥）

⊕ 图 2-30　彩陶人鱼纹

　　② 中国书法在王羲之身上体现出艺术美的境界。文字中的线条表达的不仅是符号，还是抒发情感及表达美感的载体，点、横、竖、捺、撇、折都是线条的表现形式（图 2-31）。

　　③ 南宋画家梁楷用寥寥几笔渐粗渐细的线条就表现出"诗仙"的风度气韵。线条虽不多，却也有缓有急，有重有轻，变化多样，充分突出了线的特点（图 2-32）。

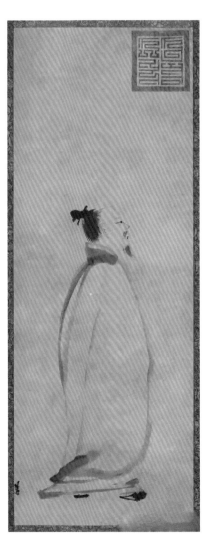

⊕ 图 2-31　《题卫夫人〈笔阵图〉后》（王羲之）

⊕ 图 2-32　《太白行吟图》（梁楷）

线因创作工具的不同可形成各不相同的形态。画线时的速度快慢、力度强弱、方向变换以及表现形式都源于情感的支配,加上人们对线的心理印象,使线能够表达丰富的情感。不同类型的线具有不同的特征,适用于不同类型的图形表现(图 2-33 和图 2-34)。

↑ 图 2-33  表现具象的线形(季欣然)

↑ 图 2-34  表现抽象的线形(李胜坤)

### 3.线的情感

(1)直线。直线最简单的形式就是横线(水平线),水平线显得十分平静,可以无限延伸。横线代表的是冷静、平直,是冷静的最简单表达形式,所以横线适合表现果断、明确、理性、坚定和速度等情感;竖线与横线形成直角关系时,竖线的垂直与横线的平行正好是暖对应冷,竖线是暖的最简单表达形式。斜线可以表示为对角线,处于横线和竖线的对分位置,这也使得对角线的内在会兼具冷与暖,是冷暖的最简单表达形式,所以对角线适合表现叛逆、冲击和不拘一格的情感;其他类型的斜线可以是对角线在某种程度上的演变(图 2-35)[1]。

↑ 图 2-35  基本直线图

(2)曲线。曲线与直线的区别主要体现在张力和类型方面。曲线的主要张力在弧形里,而这种张力虽然温和,却有持久的耐力。弧线的弹性和圆润与直线形成对比(图 2-36)。

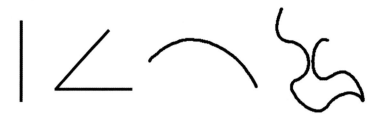

↑ 图 2-36  弧线与直线的对比

① 瓦西里·康定斯基.点线面 [M].余敏玲,译.重庆:重庆大学出版社,2019.

曲线相对于直线更圆滑且富于变化,这种变化来自几何曲线与自由曲线。几何曲线的段落半径相等,凹曲与凸曲在水平面上有规律地交替可以释放张力(图2-37)。

自由曲线的凹曲与凸曲变化没有规律,使得凸曲的压力大于凹曲,所释放的张力也不同(图2-38)。

凸曲的压力远大于凹曲的压力,所以在凸曲的压力部分强化了线,使得这条曲线稳固且饱满(图2-39)。

如果使几何曲线竖向放置,则带来的情感是上升状态,同时也减弱了横向上有规律的交替状态(图2-40)。

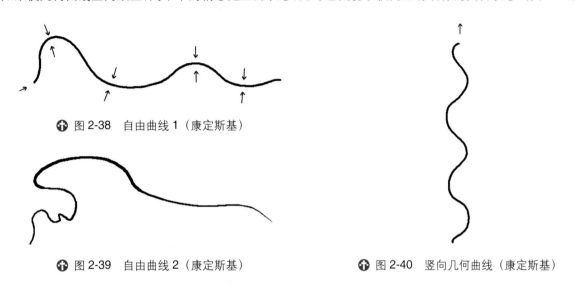

⊕ 图2-37　几何曲线(康定斯基)

⊕ 图2-38　自由曲线1(康定斯基)

⊕ 图2-39　自由曲线2(康定斯基)

⊕ 图2-40　竖向几何曲线(康定斯基)

以上几幅图例说明了曲线因为它的圆滑和变化,所带来的情感也丰富多变。

线作为造型要素,既可以是自由、奔放、舒展、流动、紧凑、优雅的形态,也可以是软弱、无力、杂乱、缺乏韵律的形态。它既具有温和、优雅、感性、含蓄和富有节奏的情感,也有明确、清晰之感;它既有直线的简单明快,又有曲线的柔软运动感。除了线本身具有的情感特征外,也可以利用线的形状和数量来传达感情,以自身形态的优雅和动感产生美的韵律。因此线的表现方式多种多样,有纯粹用线条作为主体造型的,无论是刻意的、有规律的线条,还是偶然的、随机的线条,都以抽象的形式表达,让人从意境中感受线条之美。

### 2.1.3　面元素

点移动后成线,点不断放大也会生成面,另外线移动后也可生成面,点、线、面三者是相互依存、不可分割的关系。但具体来说,还是有所不同。曲线只要两部分闭合便可生成一个面,而直线则需要三条以上才能构成一个面。同时两者间形成的是对比强烈的两种基本面型(图2-41)。所以点、线、面虽然具有相互依存的关系,但它们也是相互独立的,设计者创作时需要为它们建立合理的逻辑关系。

⊕ 图2-41　对比强烈的两个面

从几何学的观点来看,一条线若不按照其原有的方向移动,经过的轨迹在轮廓线内部的平面形就成了"面"。面有长度、宽度而无厚度,是体的外表。面也有位置和方向,通常意义上的面有一定的范围,它的边缘被一条封闭的线所围绕。点强调位置关系,线强调方向和长度形态,面强调形状和面积形态。

### 1. 形状

康定斯基说过:基本面就是承载艺术作品内容的物质平面,称为基面。标准的基面就是由两条竖线和两条横线组合而成的封闭面形,因此基面有矩形、正方形、三角形、圆形以及不规则形(图 2-42)。

🚹 图 2-42 基本面

以上这些基面是实形的基面。还有一些特殊的基面形式,点形成的封闭面形和线形成的封闭面形也可以称为虚形,这类面形会运用构成的表现手法,所以更具有构成的设计效果(图 2-43 和图 2-44)。

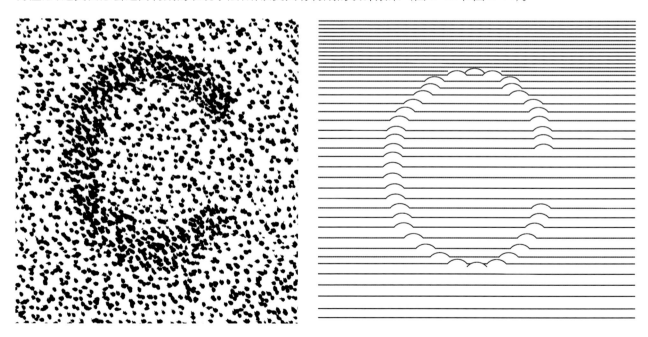

🚹 图 2-43 点形成封闭的面形　　🚹 图 2-44 线形成封闭的面形

以上这两种类型的虚形,一种是点面化的体现,另一种是线面化的体现,然而因为其强化了点和线的形态,使得面感被减弱,因此越是用点或线填满内部空间则面感就越弱,而单纯的形所具有的面感较为明显(图 2-45)。

**2．立体感**

点或线成形的过程中，平面的形可能会变成立体状。面可以用各种方法表现立体，从而产生韵律、动态之感（图 2-46）。

⊕ 图 2-45 单纯的形所具有的面感较为明显

⊕ 图 2-46 点或线成形的过程中形成立体状

像这样用点、线、面表现立体感的平面构成其实非常普遍，虽然它不是真实的立体，但看起来像立体的形态，是一种假象。在一些空间造型上利用这样的假象制造错觉，可以使观众因眼花缭乱而产生好奇心（图 2-47）。现在的许多动态设计也是在静态的基础上让它动起来，从而产生立体的效果（图 2-48）。

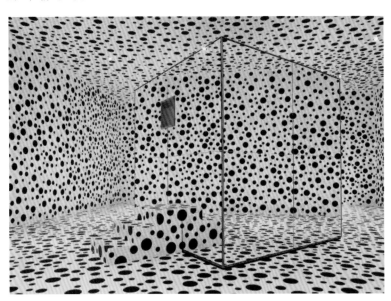

⊕ 图 2-47 《南瓜镜屋》（草间弥生）

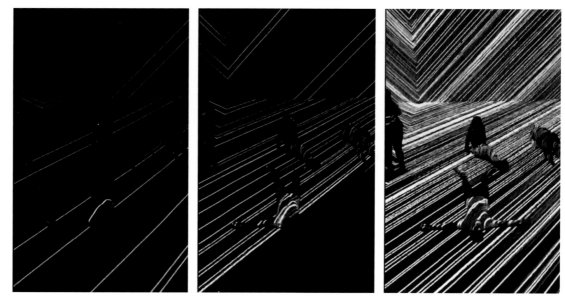

⊕ 图 2-48　数字新媒体艺术沉浸式展馆

## 2.2　造　型　形　态

　　了解了造型要素,接下来要了解造型形态。形态是指形状神态、形状姿态,是事物在一定条件下的表现形式。构成设计中的形态指的是形的组合和分割,通过对形进行组合和分割可以产生有创意的图形。首先要确定一个基本形:它是构成图形的基本形,是以几何单位出现的最小形,通常用点、线表现,也可以是通过连接、联合、分离、减缺、透叠、差叠等方法实现的形。造型形态这部分内容以单元课题的形式展现。

### 2.2.1　形态组合

根据基本形完成组合群化练习。

要求根据相同的基本形,以不同的数量组合构成连续发展的可能性。

(1)梯形:以梯形为形态元素的练习如图 2-49 所示。

基本形:　◢◣

⊕ 图 2-49　组合群化 1(张思语)

（2）圆形：以圆形为形态元素的练习如图 2-50 所示。

基本形：

✪ 图 2-50　组合群化 2（陈熹）

（3）三角形：以三角形为形态元素的练习如图 2-51 所示。

基本形：

✪ 图 2-51　组合群化 3（孙启月）

（4）四角形：以四角形为形态元素的练习如图 2-52 所示。

（5）扇形：以扇形为形态元素的练习如图 2-53 所示。

✪ 图 2-52　组合群化 4（黄逸伦）　　　　✪ 图 2-53　组合群化 5（周雨佳）

构成设计

评语：从以上几组分别用几何形态进行组合群化的练习可以看出，简单几何形在组合群化时的连接性较高，相对复杂一点的几何形态在群化时的连接会创造出更特殊的形。建议先练习简单几何形，再尝试复杂几何形，从而可以增强群化组合的意识。

### 2.2.2 形态分割

在组合群化的基础上完成分割构成练习。

分割可以分为等形分割（图2-54～图2-58）、等量分割（图2-59～图2-65）以及非等形或等量分割（图2-66～图2-70）等方式，再结合重复构成的形式表现出来。

⊕ 图2-54　等形分割1（江艺）

⊕ 图2-55　等形分割2（顾芝宜）

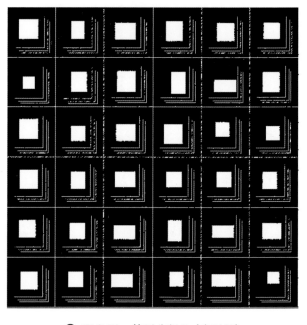

⊕ 图2-56　等形分割3（李君展）

🔆 图 2-57　等形分割 4（王钰杰）

🔆 图 2-58　等形分割 5（卢汉野）

🔆 图 2-59　等量分割 1（李渴）

🔆 图 2-60　等量分割 2（李君展）

🔆 图 2-61　等量分割 3（马惜玥）

🔆 图 2-62　等量分割 4（张寒）

⊕ 图 2-63　等量分割 5（冉厚钰）

⊕ 图 2-64　等量分割 6（郑莉）

⊕ 图 2-65　等量分割 7（李胜坤）

⊕ 图 2-66　非等形或等量分割 1（章东旭）

⊕ 图 2-67　非等形或等量分割 2（徐一冰）

⊕ 图 2-68　非等形或等量分割 3（曹瑞涵）

🔹 图2-69 非等形或等量分割4（王佳宁）

🔹 图2-70 非等形或等量分割5（郑未央）

**评语**：以上分割构成分别从等形、等量、非等形或等量分割三个方面练习。等形分割相对来说图形的变化较简单，等量分割在等形的基础上使中心点位置发生了变化，但在图形的大小、质量上保持一致。非等形或等量分割更自由，所以图形在分割后会产生偶然形。

### 2.2.3 平面构成的意象表现

平面构成的意象表现是对各元素之间的图形关系的练习。

要求通过各元素实现点、线、面的平面构成。

**1. 点线意象化**

通过中国画中点、染、浓、淡、干、湿、虚、实、疏、密的方式进行点、线到面的意象化表达，其中最重要的是疏密、干湿、虚实、点染、浓淡之间的关系组合。学生以自己的亲身体验充分感受点与线的相似和不同，启迪造型创作的思路，发现构建新形式的方法，提高对图形的创造力与表达力。

图2-71和图2-72两组作品的表达各有特点，一组较注重虚实、点染的关系组合，另一组更注重浓淡、疏密的关系组合。

**2. 图形意象化**

在掌握静物本身结构的基础上可进行意向化的线到面的创作，通过长的、粗的、细的、直的、曲的、方的、圆的线条进行主观性的与情感性的写意表达。随着人的主观意识和心理的变化，把原本枯燥的物质元素重新组织，以反映不同的心理效应与情感，给作品赋予一定的生命力。

图2-73～图2-78所示的六组作品的表达各具特色，有的粗犷，有的细腻；有的自由，有的严谨；有的古朴、有的现代。

**评语**：以上意象化表达是从具象转换成抽象的练习，无论是用毛笔绘制点、线、面，还是用图形进行意象化创作，主要在于练习的过程中要转换思维，所以最终的图形是经过一定的抽象后设计出来的。

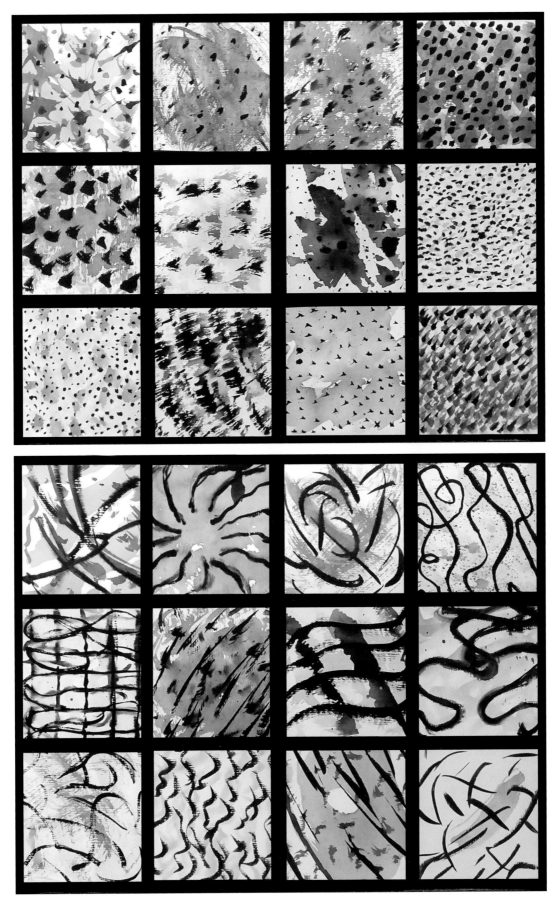

⬆ 图 2-71　点线意象化 1（徐静蕾）

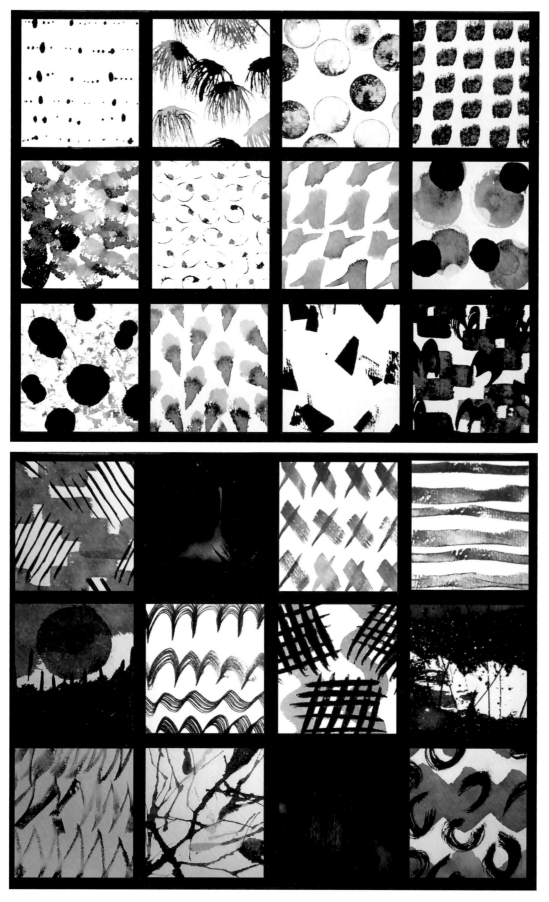

🔹 图 2-72　点线意象化 2（史宇峰）

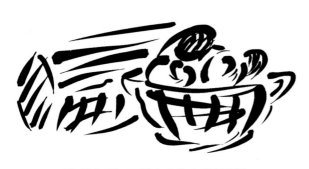

图 2-73　图形意象化 1（张思雨）

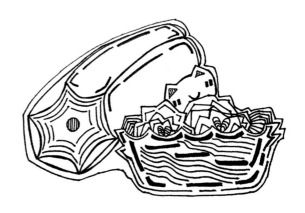

图 2-74　图形意象化 2（钱彦君）

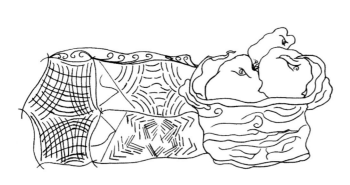

图 2-75　图形意象化 3（李思睿）

图 2-76　图形意象化 4（王乐泉）

图 2-77　图形意象化 5（冉厚钰）

图 2-78　图形意象化 6（黄逸伦）

## 2.3　构成的形式美法则

### 2.3.1　造型元素与形式美的关系

通过以上关于造型元素的内容，我们知道何为造型元素以及它的表现形式。虽然造型元素对立于具象形态，但它又是所有形态的基础。既然是基本形态，就必须包括多数形态中共同存在的单位或者形态要素，无论把这些单位或要素聚集、打散还是扩大、缩小，甚至是变形等，都可以创作出更多的形态。这种纯粹形态就是本章讲述的点、线、面元素，它们是最简单同时又能涵盖各种情形的元素，发现了它们也就发现了形式美。

## 2.3.2　形式美的意义

形式对于艺术的重要性毋庸置疑。特别是在当下如果没有形式的表现,再好的语言都显得单薄。形式赋予艺术更多的生命力和感染力,从这个意义上讲,艺术之所以成为艺术,形式是关键,形式对艺术的感染力起到决定性的作用。艺术品的精湛与传神取决于其表现形式,达·芬奇、凡·高、毕加索等人的作品的艺术价值也都是体现在其独特的表现形式上,而不是物体本身。正如王令中先生所说:"对于视觉艺术,重要的不在于表现什么,而在于如何表现,如果脱离感知和视觉效应,一切评说都是枉然。"这也印证了克莱夫·贝尔关于"美是一种有意味的形式"的观点。

## 2.3.3　形式美的方法

"美"无论是自古到今还是东方西方,人们对其都有各自不同的喜好和理解。人们对美的认识会受到时代、社会、文化、教育、地域、年龄等诸多因素的限制,而形成各式各样的美的标准。视觉构成设计涵盖的方向主要是设计,所以构成作品所指的美是一般意义上的美。

(1)和谐:从狭义上理解,和谐是统一与对比两者之间;广义上理解,和谐是产生美感的基础。和谐是一种让人觉得舒服的心理感受,是在判断两种以上要素或部分要素的感觉和意识上的一种整体协调关系。它来源于日常生活中人们的经验和感受。除了社会的审美价值取向外,专业训练的积累也是一个主要因素 (图 2-79)。

✚ 图 2-79　和谐

(2)对比:两种事物或同一事物的两个方面相互比较,又称对照。对比是让构成产生变化的基本手段。把质或量反差很大的两个要素成功地配列在一起,使人产生鲜明强烈的感觉而又具有统一感,使主体更加鲜明且作品更加活跃。对比的产生说明造型发生了变化,没有变化的造型容易让人产生呆板的感觉,但变化太多的造型又容易产生凌乱感。所以既有变化又有统一的构成才是好的构成 (图 2-80)。

(3)对称:假定在一个图形的中央设定一条垂直线,将图形分为相等的左右两部分,且两部分的图形完全相等,这就是对称。在造型秩序中,最古老、最普通的内容就是左右对称。在自然形态中,包括人类本身,就有着数不清的对称情形 (图 2-81)。

图 2-80　对比

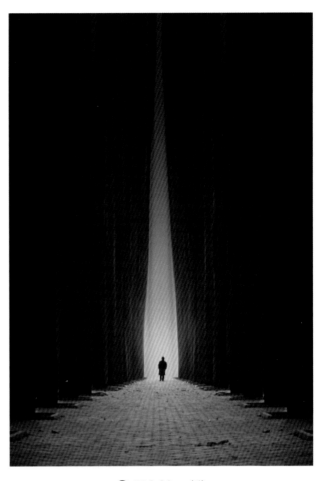

图 2-81　对称

（4）均衡：从物理上理解，均衡指的是重量关系，而本书主要指视觉均衡。视觉均衡与力学的平衡相似，却不相同，我们所感知的实际上是一种"心理平衡"。举例来说，体积相同的两只碗分别盛满清水并放在天平的两端，从物理上讲它们应该是一样重且平衡，但是两只碗的颜色不一样，一只是白色，另一只是红色，在视觉感受上红色的碗就比白色的碗重。在构成艺术上，视觉的均衡可以根据图像的形量、大小、轻重、色彩和材质的分布情况从视觉上判断。可以在视觉上创造更加复杂均衡的状态（图 2-82）。

（5）比例：部分与部分或部分与全体之间的数量关系。比例是构成中一切单位大小，以及各单位间编排组合的重要因素，也是在形体之间谋求统一、均衡的数量秩序。此外，黄金分割、等差、等比、斐波那契数列等比率的秩序都是构成时可以考虑的（图 2-83）。

（6）重心：画面的中心点，也是视觉的中心点，画面图像轮廓的变化、图形的聚散、色彩或明暗的分布等都可以对视觉重心产生影响（图 2-84）。

图 2-82　均衡

图 2-83　比例

图 2-84　重心

（7）节奏：原为音乐中的术语。节奏具有时间感，用于视觉构成上指同一要素连续重复、渐变或交替时所产生的均匀、有规律的持续感。节奏在画面上指相似或相同的要素因为有秩序地重复或有规律地交替所带给人们的视觉感受（图 2-85）。

图 2-85　节奏

（8）韵律：原指诗歌中的音韵和格律。韵律在视觉构成中是指有一定变化规律的物体或色群以一定的比例进行排列，使之产生似音乐般的旋律感，产生特定形式的美感，如图 2-86 所示。

✛ 图 2-86　韵律

**思考与练习**

1. 分析点、线、面在画面中的作用。
2. 用自己的理解分析构成形式美的法则。

# 第3章
# 色彩构成

**本章学习目标**

- 了解色彩构成的概念和特性。
- 掌握色彩构成的基本设计。

所有造型都离不开色彩,我们通过学习色彩构成规律,可以让理性和感性相融,让造型更具美感。时常有学生会问:色彩是否应依靠个人感觉和偏好来设置? 如果都依照规律来设置,那么色彩岂不是千篇一律而毫无特点了吗? 其实不然。在色彩创作中如果没有色彩基础而能长期保持创作精美作品的,那是天赋异禀,但如果掌握一定的色彩规律,再结合个人特点,就能更清晰地解决色彩问题。如果个人艺术基础较差,那么学习色彩构成并运用相应的原理和规律,则能真正脱离个人的主观束缚,从而走上更开放的艺术创作之路。

## 3.1  色彩的来源

色彩从远古时代就已经存在,有了色彩就有了生命,也有了光。无论是自然界的光,还是 4 万年前的西班牙阿尔塔米拉洞窟壁画到 19 世纪以来的中外画家们所创作的作品,无不让世人感受到创作者对形态、色彩和光的探索。例如,1676 年艾萨克·牛顿(Isaac Newton)通过实验分解色光并发现光谱;画家菲利普·奥托·朗格(Philipp Otto Runge)在 1810 年出版了《来自色彩球体的色彩球》,并把球体作为一个坐标系;约翰·沃尔夫冈·冯·歌德(Johann Wolfgang von Goethe)在 1810 年出版了《颜色论》;阿图尔·叔本华(Arthur Schopenhauer)在 1816 年发表了论文《视觉与色彩》;化学家谢弗勒尔在 1839 年发表了著作《色彩的同时对比规律与物体天然色彩的配合》等理论;更多的画家开始研究色彩理论并不断实践和探索,印象派、新印象派、立体主义、表现主义、超现实主义、风格派、欧普艺术、波普艺术等更多样的绘画形式被创作出来。色彩构成随着这些新绘画形势的发展,成为设计学中非常重要的基础课程并被应用到现代设计里。

学习色彩构成应从两个方面进行:一是学习色彩知识,了解色彩体系,熟知色相间的关系,研究色彩在现实生活中的实际搭配和应用;二是注重色彩实践,学习者要亲自调制颜色,研究和实践色彩效果,探索新的色彩搭配,才能不断提高自身的色彩审美能力。而色彩美学的学习是需要通过视觉上的感知、情感上的体验、文化上的认知以及自身的实践才能达到理想境界。

## 3.2 色 彩 体 系

### 3.2.1 色彩的物理性质

牛顿把太阳光从一条窄缝引进暗室,通过三棱镜将白色的太阳光分解出一条彩色的彩带,依次为红、橙、黄、绿、蓝、靛、紫罗兰色光,即光谱色系。通过光的分解(三棱镜实验)表明阳光包含了可见光谱的色彩,太阳光是由光线折射产生,是由光谱中的色构成的(图3-1)。此外,一些其他的物理方法也能够生成色彩。

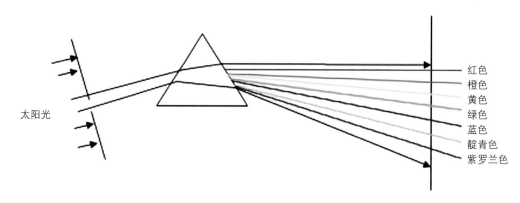

红色
橙色
黄色
绿色
蓝色
靛青色
紫罗兰色

太阳光

**图 3-1　光的分解**

如果将这些光线再用会聚透镜汇聚在一起,将会得到两种混合色;再将这两种混合色混合,便会再次变回白色光。因此两种相互混合后能够产生白色的有色光称为互补光。如果从这些光线中分离出其中一种色彩,并用会聚透镜汇集其余的色彩,将会得到该光线的互补色,而每一种光谱色相都是其他光谱色相的混合色的互补色,这种混合被称为加法混合[①]。

色彩是由光波产生的,人眼只能感知 400 ~ 700 纳米的光波,红色到紫罗兰色的光波就在这一区间里。光波本身没有色彩,色彩是经眼睛到大脑后的一系列反应所产生的,是人们对眼睛视网膜接收到的光做出的反应,是在大脑中产生的某种感觉。人们之所以能看见色彩,是因为来自发光光源,如太阳、电灯光、烛光、火光等,或是发光光源的反射光,即发光光源照射在非发光物体上所反射的光,如月亮、建筑墙面、地面等,再散射到被观察物体上所产生的(图3-2)。

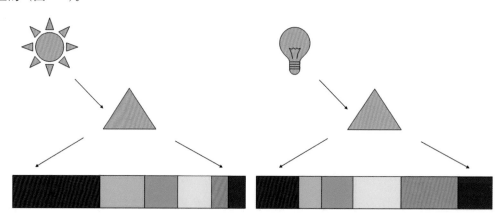

**图 3-2　光源的区别**

---

① 　加法混合是把光混合后获得比原来明度更高的混合色,其特点是最终所有混合的色光呈现为白色光。

　　光和色是分不开的,光是色的先决条件,而反映到人们视觉中的色彩其实是一种光色感觉。色除了光源色外还有固有色和物体色。固有色是指被习惯定义的物体色,比如春天的树叶是绿色,雪是白色等,这些颜色的确定是以标准日光的照射为前提。因为人们总要按习惯来感觉颜色,比如夜晚在光线很弱的情况下,人们也不会将白衬衫说成深灰色的衬衣。即使在红灯照射下,人们看到的雪仍被称为白色的雪。这种习惯性的色彩认识称为色彩恒定性。在生活中,人们需要有一个相对稳定的色彩印象来表达某一物体的色彩特征,就像在绘画中固有色的特征也具有很大的象征意义和现实性的价值一样。当画面的色彩以固有色的关系存在时,往往给人以现实主义的印象,而某种固有色被单独抽取出来使用时,会具有象征的意义。

　　从纯物理学的角度分析,物体本身并没有色彩,但它能通过对不同波长色光的吸收、反射或透射等,显示出光源色中的某一色彩,即物体色。物体色主要因光照而决定,另外决定物体色性质的还有物体本身的属性、光线的性质、物体表面特征、观者当时的心情因素等,但光源色是决定物体色形成的第一要素。一般情况下,物体色的形成都是指以日光光源即全色光为前提,如白色表面几乎反射全部光线,黑色表面几乎吸收全部光线,所以会呈现出白、黑的物体色。红色是红色表面吸收了日光中红以外的其他色光而反射红色光,蓝色是蓝色表现吸收了日光中蓝以外的其他色光而反射蓝色光,其他光也是如此。当光源由日光改为单色光时,物体色的呈现就会非常不同。比如,白纸的表面,若拿红光去照,便反射红光而成为红色纸;若用蓝光照,则成蓝色纸;若用全色光照,则会是白色,这是由于白纸平均地反射各色光的缘故。

　　由此可见,光源是物体色产生变化的原因。这样,我们知道在一定条件转变下,物体色是可变的,认识到这一点对于从事视觉工作的人来说有很大的帮助。比如在商品陈列或宴会的布置上,就必须考虑到光对物体色的影响,光用得恰当会使物体增色,用得不当会毁坏商品或食物的形象。而美术中使用的颜料却是另一种混合,它是吸收了颜料中的色彩降低纯度后混合而成,因此被称为减法混合①。

### 3.2.2　色彩系统的种类

#### 1．奥斯特瓦德色彩系统

　　奥斯特瓦德色彩系统是德国物理学家、化学家、色彩学家奥斯特瓦德(Wilhelm Ostwald)在 1920 年创立的混合色法系统。奥氏色彩系统的色标通过复制色彩圆盘上的混合色来得到。在色彩圆盘上镶嵌双色或三色的色纸,然后通过高速旋转后圆盘上颜色被混合,再用颜料尽可能地复制出旋转后的颜色,该颜色就是色标(图 3-3)。

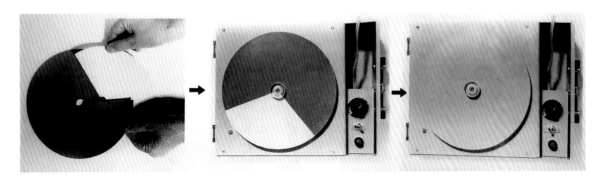

❸ 图 3-3　旋转混色

---

① 减法混合是把颜料混合后获得比原来纯度更低的混合色,其特点是最终所有混合的色呈黑色。

奥斯特瓦德色相环是以黄、橙、红、紫、蓝、蓝绿、绿、黄绿这 8 个主要色相为基础,各主色再分 3 等份,形成 24 色相的色相环。每种主要色相又以居中的 2Y、2R 等为该主要色相的代表色。色相分别以 1 ~ 24 的数字符号来标注,色相环上相对的纯色为互补关系（图 3-4）。

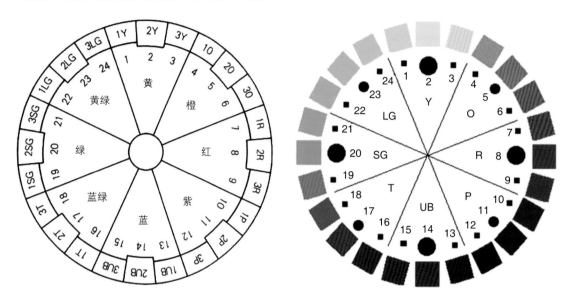

⊕ 图 3-4　奥斯特瓦德色相环

奥斯特瓦德色立体呈现为复圆锥体,中心轴也由无彩色构成,从白到黑共计 8 个明度阶段。轴顶部为白色,底部为黑色。色相环的纯色位于复圆锥体的表面,并进行明度变化,由圆周到顶部明度依次增高,变为浅色；由圆周到底部明度依次降低,变为暗色（图 3-5）。

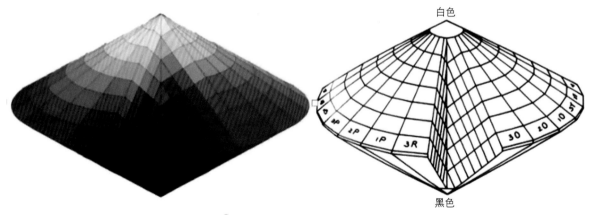

⊕ 图 3-5　奥斯特瓦德色立体

### 2. 孟塞尔色彩系统

孟塞尔色彩系统是美国色彩学家、美术教育家孟塞尔（A.H.Munsell）在 1905 年创立,后又在 1943 年被美国光学学会的孟塞尔色空间分委会多次实验后重新定义与修正,是目前国际上广泛采用的色彩体系。孟塞尔系统的色相环是以红（R）、黄（Y）、绿（G）、蓝（B）、紫（P）5 色为基础,再加上它们的中间色黄红（YR）、黄绿（YG）、蓝绿（BG）、蓝紫（BP）、红紫（RP）,作为 10 个主要色相。每个色相还可以细分为 10 等份,如此共得到 100 个色相。各色相的第 5 号,即 5R、5RY、5Y 等为该色相的代表色相,而分别置于直径两端的色相呈现互补关系（图 3-6）。

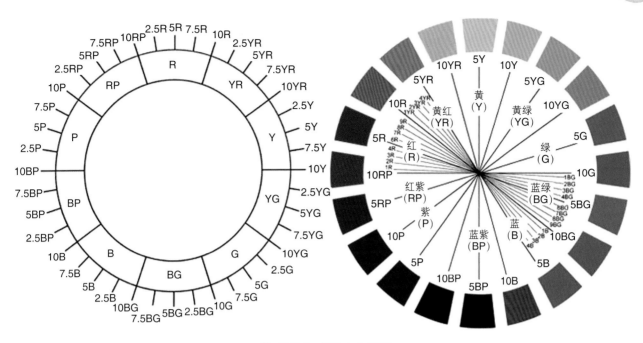

⊕ 图 3-6　孟塞尔色相环

孟塞尔色立体的中心轴是由上往下、自白到黑被分为 11 个等级的明度列。把黑的明度设定为 0,白的明度设为 10,然后在黑和白之间分割为 10 等份。9 ~ 1 为从白色到黑色的灰度系列,纯度由内向外逐步增高直至纯色 (图 3-7)。

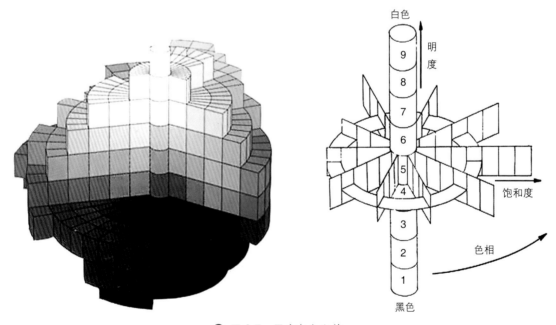

⊕ 图 3-7　孟塞尔色立体

### 3.PCCS

PCCS (日本色彩研究所配色体系) 是日本色彩研究所色彩系统于 1951 年研究制定的标准色彩体系,后于 1964 年修改完善。它以红、橙、黄、绿、蓝、紫 6 个色相为基础,与奥斯特瓦德色彩系统一样,有 24 个色相 (图 3-8 和表 3-1)。

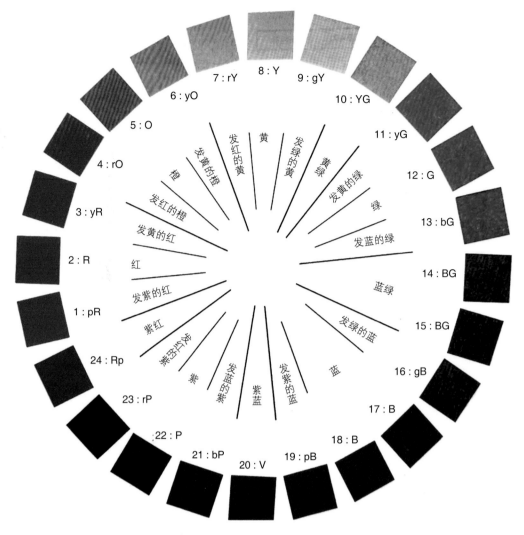

🔆 图 3-8 PCCS 色相环系统色名

表 3-1 PCCS 色相环系统色名

| 色调记号 | 色相记号 | | 色调色标 93 的号码 | 系统色名 | 色调记号 | 色相记号 | | 色调色标 93 的号码 | 系统色名 |
|---|---|---|---|---|---|---|---|---|---|
| | PCCS | 本书 | | | | PCCS | 本书 | | |
| V1 | 1：pR | 1 | 19 | 发紫的红 | V13 | 13：bG | 13 | | 发蓝的绿 |
| V2 | 2：R | 2 | 1 | 红 | V14 | 14：BG | 14 | 12 | 蓝绿 |
| V3 | 3：yR | 3 | 2 | 发黄的红 | V15 | 15：BG | 15 | | 蓝绿 |
| V4 | 4：rO | 4 | 3 | 发红的橙 | V16 | 16：gB | 16 | 13 | 发绿的蓝 |
| V5 | 5：O | 5 | 4 | 橙 | V17 | 17：B | 17 | | 蓝 |
| V6 | 6：yO | 6 | 5 | 发黄的橙 | V18 | 18：B | 18 | 14 | 蓝 |
| V7 | 7：rY | 7 | 6 | 发红的黄 | V19 | 19：pB | 19 | 15 | 发紫的蓝 |
| V8 | 8：Y | 8 | 7 | 黄 | V20 | 20：V | 20 | 16 | 紫蓝 |
| V9 | 9：gY | 9 | 8 | 发绿的黄 | V21 | 21：bP | 21 | | 发蓝的紫 |
| V10 | 10：YG | 10 | 9 | 黄绿 | V22 | 22：P | 22 | 17 | 紫 |
| V11 | 11：yG | 11 | 10 | 发黄的绿 | V23 | 23：rP | 23 | 18 | 发红的紫 |
| V12 | 12：G | 12 | 11 | 绿 | V24 | 24：RP | 24 | | 紫红 |

日本色彩研究所色彩系统明度与孟塞尔色彩系统明度阶梯值对应,但纯度略有不同,高纯度色相更加丰富,使得直径两端位置上的色彩不能成为补色关系。为了弥补这一缺点,还另外完成了一个 12 色相补色色环(图 3-9)。

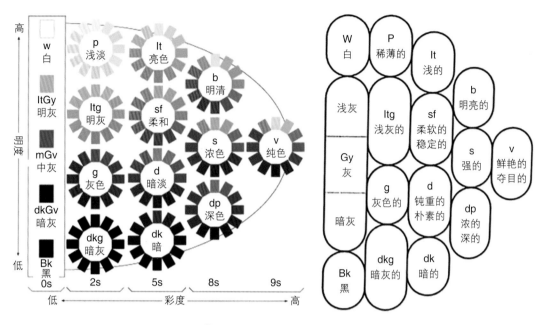

⊕ 图 3-9　PCCS 色调分离

当然色彩系统的种类还有很多,比如国际照片委员会(Commission Internationale de L'Eclairage, CIE)的 XYZ 色彩表示系统、瑞典的国家色彩系统(Natural Color System, NCS)等都是当今世界上主流的色彩系统。色彩系统最大的优点就是丰富且统一了色彩,无论哪个系统上的颜色都有自己的表示编号(不同的系统有不同的编号)。设计稿在任何地方只要使用相同的编号印刷,都不会出现色彩偏差。

## 3.3　色彩三要素

色彩构成就是不依赖固定形式的色彩表现,更注重形与色的解构与重组,并且融入创作者的心理感受来构成新的色彩形式,主要是在色相、明度、纯度之间的对比与调和,以达到独特的形式美感。色彩的特性可分为两类:第一类是单纯从色彩的明暗程度上区别,其中白色是最亮的颜色,黑色是最暗的颜色,以及由它们相混而产生的中间灰色,这三种颜色称为无彩色。无彩色没有任何色相感觉,但是一个略带绿色的灰则属于有彩色。第二类是除黑、白、灰之外的其他色彩都称为有彩色,如红、黄、蓝、绿等各种颜色。有彩色有三种特性,即色相、明度和纯度。此外,有彩色中还可以分为同类色、邻近色、中差色、对比色、互补色、冷色、暖色、高纯度色、低纯度色等。

### 3.3.1　色相表现

色相是色彩的首要特征,是区别各种不同色彩的标准。虽然每一种颜色都有它们各自不同的特点和称呼,但如果没有了色相这一特征,我们就无法辨别世界多姿多彩的颜色。

正如我们与每一个不认识的人相见时总是先看到对方的容貌一样,色彩首先展现给我们的就是它的色相。人们在自己的视觉感官中给不同的色彩下了不同的定义,目的就是让我们可以更快地分辨出它们。人们用约定

俗成方式给每一种色彩设定了不同的名字,以此区分不同的色相。

色相分一般色相和特类色相,特类色相称为原色、有色光三原色和颜料三原色。色光三原色是朱红、翠绿、蓝紫。它们相互混合后可以得出白色色光,同时还可以得出对应色光的互补色。加法混合就是色光的混合。颜料三原色是品红、黄色、蓝色。因为颜料混合是吸收性色彩混合,混合的颜色种类越多,或者相混合的次数越多,得到的新颜色就越暗淡,新色的纯度、明度就越低。当所有颜料都混合在一起时,就混合出接近黑的灰色,同时两种原色相混合也可以得到互补色(图3-10)。

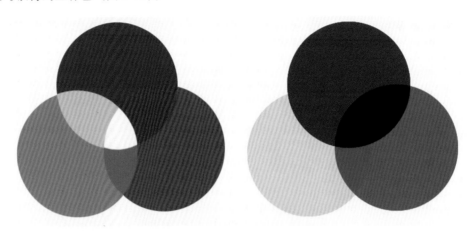

✛ 图3-10 色光三原色和颜料三原色

色光混合不同于颜料混合,因为加色混合所产生的效果是人类通过自己的感官直接完成的,所以加色混合是一种视觉上的混合。通常室内外的装饰设计、商品展示、摄影及舞台照明设计时,需要利用加色混合营造出理想的环境和氛围。而色彩构成设计中的配色设计更多是建立在颜料三原色的混色基础上进行配色。

### 3.3.2 明度表现

色彩的明度是指色彩的深浅程度,也可以指明暗的强弱程度,因为色彩会随着物体的反光程度的变化而变得明暗不一,看上去亮的明度就更高,暗的明度就更低。明度有较强的独立性,它可以离开色相和纯度,通过黑、白、灰的关系单独存在。图3-11显示了无彩色的明度关系。在无彩色中,明度最亮的是白,最暗的是黑,在黑和白之间由深到浅的灰色渐变可以呈现单纯的明度列(图3-11)。

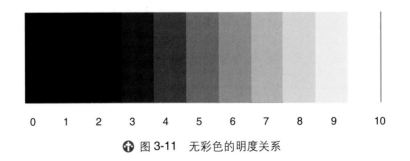

✛ 图3-11 无彩色的明度关系

有彩色的明度有两种情况:一是同一色相不同明度;二是不同色相的明度差异。彩色的明度等级是根据无彩色明度等级来确定的有彩色明度关系(图3-12)。黄色明度最高,仅次于白色;紫色明度最低,与黑色接近。不同色相的明度差异如图3-13所示。明度是一个相对简单的概念,表明了三种基本的明度变化(图3-14)。

在掌握了不同颜色的明度关系后,不管是在设计中还是在其他艺术领域中,对设计者的色彩创作将产生一定的影响,因为可以利用明度变化这一特点完成一些不一般的设计,尤其是动态方面的设计。

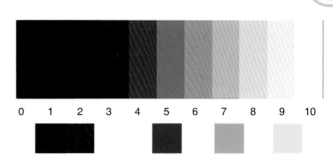

　　图 3-12　有彩色明度关系　　　　　　　　　　　　　　　图 3-13　不同色相的明度差异

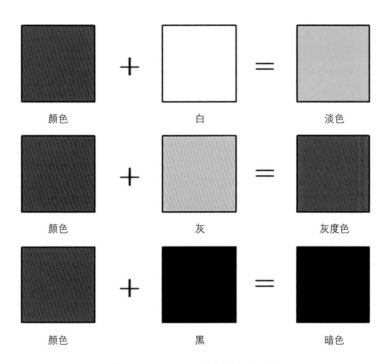

| 颜色 | 白 | 淡色 |
|---|---|---|
| 颜色 | 灰 | 灰度色 |
| 颜色 | 黑 | 暗色 |

　　图 3-14　同一色相的明度变化

　　明度对比指的是不同明度的色彩相互间明暗程度的对比。明度基调分为低明度调、中明度调、高明度调，一共有 9 级，其中低明度调是由轻度 1 ～ 3 级的暗色色相组成的基调，具体特征是显示出了沉静、犹豫、深沉的感觉。中明度调是由 4 ～ 6 级的中度色相组成的基调，具体特征是有比较暖和、温暖、安静的感觉。高明度调是由 7 ～ 9 级的亮色系色相组成的基调，具体特征是有明快、轻松、偏冷的感觉（图 3-15）。

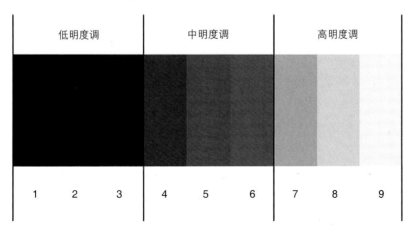

　　图 3-15　明度对比基调

### 3.3.3 纯度表现

色彩的纯度是指色彩的饱和度。可以用最直白的表达方式来解释色彩的纯度是什么。色彩的纯度就是指色彩表现出来的鲜艳程度,饱和度指的是一种色彩所表现出来的纯净程度。不同的色相不仅明度不同,而且纯度也不相同。任何一种单纯的颜色,如果与无彩色系黑、白、灰中任何一色混合,就会降低它的纯度。如果一种色混合了其他成分的色,纯度也将变低。每种色相除了拥有各自的最高纯度外,彼此之间也有纯度高低之分(图3-16),并得出高纯度色、中纯度色、低纯度色。色彩中红、橙、黄、绿、青、蓝、紫的基本色相纯度最高。有彩色因为有色相,所以都有纯度;无彩色没有色相,故纯度为零。

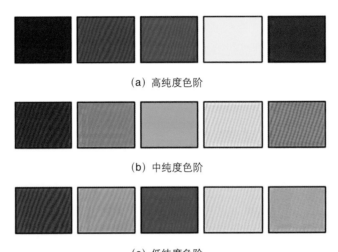

(a)高纯度色阶

(b)中纯度色阶

(c)低纯度色阶

➕ 图 3-16 纯度色阶

纯度对比就是将各种纯度不一样的颜色相互并置一起,因为其纯度不同,所产生的鲜明差异对比强烈,所以形成后的颜色,鲜会显得更加鲜艳,浊会显得更加浑浊。纯度对比有高纯度的强对比、中纯度的中对比、低纯度的弱对比,并且纯度对比一般是在同明度下进行。用明度统一画面,用纯度表现层次,其纯度的特点就能发挥出来。如果要降低一个纯色相的纯度,可以掺入黑色或白色降低,也可以在这种纯色相中掺入灰色来降低这种颜色的纯度,或者是针对该色的互补色来降低纯度。

纯度对比中还需要了解的一个知识点就是纯度基调。纯度基调的划分是按照纯度等级不同的纯度来划分的。将一种纯度很高的色彩同灰色一起,根据不同程度的比例相互混合,会得出一个 1 ~ 9 级不同程度的排列(图3-17)。

(1)低纯度调:由 1 ~ 3 级的低纯度颜色组成的一种基调。这种低纯度调会带给人们十分浑浊、模糊、灰色的视觉效果。

(2)中纯度调:由 4 ~ 6 级的中纯度颜色组成的一种基调。这种中纯度调会带给人们十分委婉、安静、柔和的视觉效果。

(3)高纯度调:由 7 ~ 9 级的高纯度颜色组成的一种基调。这种高纯度调会带给人们十分明快、鲜艳、强烈的视觉效果。

我们可以通过纯度对比了解不同色相饱和程度相互中和后的效果,利用纯度对比来改变一些色彩表现形式。当我们看到一组十分活跃的图像时,如果想要改变该图像的活跃程度,就可以通过纯度对比的方式让活跃的色彩变得柔和、沉静、和谐。假如我们想让一幅过于刺激的图像变得柔和、低调,也可以充分利用低纯度调的对比使整幅图像重新给人一种动人、温和的视觉效果。

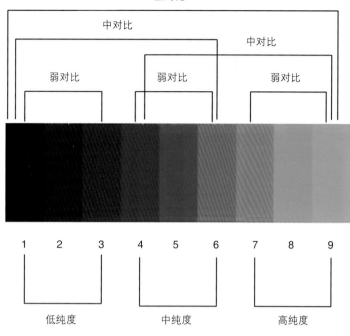

强对比

图 3-17　以绿色色相的纯度对比为例

# 3.4　色彩的心理

　　色彩通过视觉器官产生色感的同时,还会影响人们的心理和情绪,左右人的情感、意识、思想与行为。运用好色彩也是为了传递情感及表达感情。所以人们当看到和谐的颜色时会觉得美好,是一种享受;看到不和谐的颜色时会心烦意乱甚至狂躁。

　　通过形象思维产生色彩联想后,可以将精神内涵联系起来成为具有象征意义的色彩,经过长期共同的联想便成了色彩应用的法则。因此,通过学习色彩的基本原理、色彩构成方法来表现色彩,借助形态与色彩的构成关系展现内心与精神的追求。色彩的心理研究有利于更好地应用色彩,发挥其社会价值与情感价值。

## 3.4.1　色彩的性能

　　当我们看到一种色彩的时候,首先是产生视觉上的冲击,所以才在第一时间体会到不同色彩及不同的视觉感受,而除了视觉上的感觉外,色彩在其他方面也会影响到人们的感觉。人们在意识上通过生活经验以及对周边环境的了解来定义不同的色彩,这种反应即被称为色彩的心理感觉。

　　(1)色彩会产生冷暖感。当人们看到一些色彩时会产生相关联想,比如有的颜色会让人想到大海、天空、冰雪、流动的水等,让人感觉冷静,引起这些联想的颜色称为冷色系;而有一些颜色会让我们联想到火、血、阳光等,会产生温暖的感觉,这些颜色就称为暖色系。色彩的冷暖感在这里也受其配色和面积的影响,假如小面积的冷色系搭配大面积的暖色系,整体感觉还是暖色系;反之亦然。

　　(2)色彩会产生进退感。相同的背景下,假如面积也一样,有些色彩会让人产生向前的感觉,有些色彩则相反。两种面积和形状均相同的不同色彩,即使背景相同,在色彩的衬托下给人的感觉也是不同的。这里的进退感跟色彩的纯度相关,色彩的纯度越高,则有前进感;色彩纯度越低,则有后退感。从色彩的明度上来说,明度高的

色彩前进感重,明度低的则相反;从色彩的纯度上来说,纯度高的色彩具有前进感,纯度低的色彩则具有后退感(图3-18)。

(3)色彩会产生膨胀感与收缩感。以同样面积的颜色来看,暖色具有扩散性,面积看起来要比实际的大,属于膨胀色;而冷色具有收敛性,面积看起来要比实际的小,属于收缩色。从明度上看,明亮的色彩属于膨胀色,深暗的色彩属于收缩色(图3-19)。

图 3-18　色彩的进退感

图 3-19　色彩的膨胀感与收缩感

(4)色彩会产生软硬感和轻重感。总体来说,色彩明度高就让人觉得轻,明度低就让人感觉重。冷色系让人感觉轻,暖色系让人感觉重。一般情况下,给人感觉柔和的色彩基本上明度比较高,同时纯度又很轻;反之,让人感到硬的色彩往往明度偏低,同时纯度又较高。在几种无色彩的色彩中,黑色跟白色最具有坚硬感,灰色就是最柔软的色彩。另外,冷色具有坚硬感,暖色具有柔软的感觉(图3-20)。

图 3-20　色彩的软硬感和轻重感

(5)色彩会产生兴奋感与沉静感。色彩会让人产生不同程度的情绪反应,首先是色相,然后是纯度,最后就是明度。比如橙色会让人觉得兴奋,而蓝色则会让人觉得冷静。因为明度不同,给人的感觉也不同,高的明度就会让色彩充满积极性,称为兴奋色;深色的色调比较昏暗,会带来消极感。而纯度也可以影响色彩的感觉,纯度越高的色彩积极性就越强烈,纯度低则相反,所以高纯度的色彩也可以称为兴奋色,低纯度的色彩就是沉静色,如图3-21所示。

✪ 图 3-21　色彩的兴奋感与沉静感

（6）色彩会产生华丽感与朴素感。纯度越高的颜色,越能产生鲜艳华丽的感觉。从色调上看,高明度、活泼、强烈的色彩具有鲜艳、华丽、爽朗的感觉,而低纯度、低明度则具有朴素、晦暗、阴险的感觉,如图 3-22 所示。

✪ 图 3-22　色彩的华丽感与朴素感

以上只是一些普遍的色彩感受。色彩是以非语言的形式并通过可视的方式表达人们的情感,由色彩产生的心理感觉是非常奇妙而独特的,应用到生活或与此相关的设计中也需要进一步探究。

### 3.4.2　色彩与错视

错视是视觉上的一种错觉,属于是生理的错觉,主要是人基于经验主义或者参照物的不当引起视觉上的假象,因此人们会错误地认知客观事物的大小、形状、色彩等。心理学对错视的研究有更详细的考证。在色彩对比中,两种或两种以上的色相组合就有可能会产生错视现象。最有影响力之一的是弗雷泽螺旋（图 3-23）,它让人们看到的好像是一个螺旋,其实它是由一系列的同心圆组成的。

（1）色彩对比是指两种以上的色相间相互影响,使不同色彩的特征更加鲜明突出。

（2）色彩同化也是一种色彩对比,但在对比过程中因为色相间的纯度、明暗、密集等因素的影响,使得视觉出现了错误的认知。这种通过色彩的对比产生同化的错视效果称为贝措尔德效应。我们可以通过以下例子来了解同化原理（图 3-24 ～图 3-26）。

✛ 图 3-23　弗雷泽螺旋

✛ 图 3-24　色彩同化 1

✛ 图 3-25　色彩同化 2

⊕ 图 3-26　色彩同化 3

以上例子中的原图形采用重复构成进行表现。在没有任何色彩搭配的情况下，我们可以看到图像本身的组合方式，但加入了色彩对比之后图形发生了变化。首先是无彩色与有彩色的搭配，采用黑色与淡黄色的搭配后，已经形成错视；其次是灰色与淡黄色的搭配，同样也形成了错视；最后是有彩色间的搭配，采用对比色对比的紫罗兰与淡黄色同样也可以看到错视现象，但三者比较，发现灰色与淡黄色的搭配略显不足。我们在这个实验的基础上改变一下图形的数量，会发现黑色、紫罗兰色与淡黄色搭配改变图形数量后比之前单一数量的层次丰富，同化的效果明显且强烈。再在此基础上增加色彩，我们看到增加色彩后无论是以黑色为背景还是以紫罗兰色为背景的图形都更加炫目，错视感更强（图 3-27 ～图 3-29）。

⊕ 图 3-27　色彩同化 4

⊕ 图 3-28　色彩同化 5

⊕ 图 3-29　色彩同化 6

通过上面的比较可以得出同化现象的五个特征：

（1）同化现象的强弱在于主要色彩的大小、形状、密集程度；

（2）同化现象需要色彩搭配有主次的同时，也要用有规律且简洁的图形进行变化；

（3）同化现象在色彩搭配时要考虑明度差异化；

（4）同化现象的色彩搭配主要考虑面与线的关系；

（5）同化现象是色彩在内部如水波纹泛涟漪般扩散。

### 3.4.3  色彩的联想

不同的色彩会带给我们关于不同事物的联想，这些色彩的联想成为我们生活中的习惯。不同的色彩具有其特定的象征意义。

（1）红色。总是代表着热情、精力充沛，象征着生命力，所以红色的基调拥有很强的张力和生命力（图3-30）。

红色是一种很特别的颜色，具有十分丰富的表现力，因为红色不像黄色那样总是颜色鲜明，亮度极高。红色容易消退，所以弹性很大。如果红色加上一点黄色，顿时就会增加温暖感；红色带一点蓝色就是冷色系，说明了情感上的一种冷静。红色加橙色又可以形成橙红色，这种色彩色泽浓烈，鲜明刺激，感觉强烈又十分温暖。把红色放在柠檬黄上就会显得苍白无力，没有生气；如果红色与黄绿色放

🔾 图 3-30　红色枫叶

在一起，就会出现魔力的错觉，会显得张扬又烦躁；当把红橙色与黑色拿来作对比的时候，会让人瞬间产生一种狂躁的情绪，因为两种色彩交接产生的刺激感太强烈，会使人为之振奋。而红色作为古老颜色之一，更重要的是代表着血与生命的颜色。在许多纪念活动中，红色迄今都是不可替代的颜色。另外对于中国人来说，红色象征着吉祥与喜庆。红色也是爱的颜色，《红色沙漠》就是一部早期以红色为主题的爱情电影；著名的电影导演基耶斯洛夫斯基也曾经以红色为主题完成了经典三色三部曲系列影片之一（图3-31）。

（2）橙色。橙色总是让人觉得很温暖，同时也会给人一种特别欢快和积极的感觉，这也是大自然原始的色彩（图3-32）。

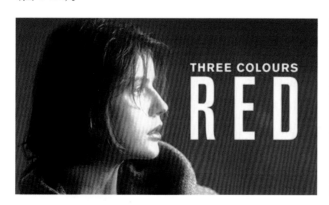

🔾 图 3-31　《红》（基耶斯洛夫斯基）

🔾 图 3-32　橙色非洲

当我们看到了橙色就想起了太阳，并且会联想起生命的颜色，所以橙色与红色是最接近的颜色。另一种与橙色最相近的颜色就是橙黄色，这两种色彩是所有色彩中较有色泽、也较为活泼的色彩，会产生十分明快动人的色

彩。需要指出的是,如果在橙色中加入白色或者黑色,就会使橙色失去这种特性。因为当加入黑色后,橙色的纯度就会被削弱,呈现给人们的是昏暗无光的褐色;而我们把褐色明度增加,则可以得出米色,米色也是现在室内使用最多的一种颜色,因为米色有十分温暖、柔软的感觉。橙色也因为明度高,在工业上常作为安全用色。橙色即是警戒色,如火车头、登山服装、背包、救生衣等,由于橙色非常明亮刺眼,所以在运用橙色时,要注意选择搭配的色彩和表现方式,才能把橙色明亮、活泼、醒目的特性发挥出来。著名电影导演维斯·安德森的《了不起的狐狸爸爸》中黄色与橙色的搭配就犹如狐狸爸爸炽热的爱(图 3-33)。

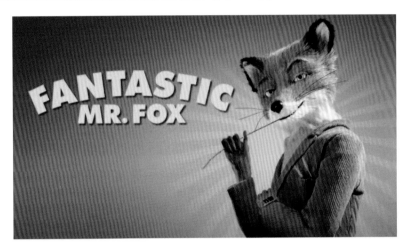

✦ 图 3-33　《了不起的狐狸爸爸》(维斯·安德森)

(3) 黄色。黄色象征着阳光与希望,但它在东西方文化的象征意义是有差异的,在西方黄色象征着受排斥、落魄、颓废,而在东方黄色象征着至高无上的权利。黄色也可以算是金色,在东南亚是象征皇权和佛教的颜色(图 3-34)。

同时黄色是一种警告的颜色,很多地方会用黄色作为警醒人们的标志。当然,中黄色代表着收获,所以秋天常常被称为金秋。当我们看到印象派大师凡·高的《向日葵》时,那种中黄色强烈的生命力与希望便深深地印在脑海中。而在黑泽明导演的电影《梦》中,则演绎了关于致敬凡·高旺盛创作力的情感(图 3-35)。

✦ 图 3-34　金色佛像

✦ 图 3-35　《梦》(黑泽明)

（4）绿色。绿色是大自然的颜色,给人们欣欣向荣的感觉。因为绿色是大自然最常见的色彩,所以这是一种象征生命成长的颜色。绿色也是象征和平、安详的颜色。同时,绿色又代表着青春与新鲜,是一种充满希望的颜色（图3-36）。

🜨 图3-36　绿色大自然

在设计中,绿色所传达的清爽、理想、希望、生长的意象,符合服务业、卫生保健业的诉求。在工厂中为了避免员工操作时眼睛疲劳,许多工作的机械也是采用绿色。一般的医疗机构场所也常采用绿色。但是世界上有些地区也会把绿色看作恶魔颜色,这不得不让人想起《绿巨人》以及《怪物史瑞克》等造型的由来,更多的时候绿色还是给人带来温顺和柔和的感觉,这一点可以在陈英雄导演的影片《青木瓜之味》中有所体会（图3-37）。

（5）蓝色。蓝色是偏冷的颜色,总是让人想起深沉。蓝色让人想起大海,想起蓝天,想起很多深邃又充满着神秘的空间,所以可以有无限的空间去发挥对蓝色的联想。当人们看到蓝色的时候还会有一种很纯净的感觉,同时会使人特别冷静（图3-38）。

🜨 图3-37　《青木瓜之味》（陈英雄）

🜨 图3-38　蓝色天空

　　蓝色会让人们产生忧郁的情绪。在 19 世纪的英国,许多海员的衣服都是以蓝色为主的,所以蓝色又可以叫作海军色。全世界的海军基本都选择蓝白色条纹衣服作为海军服,象征着和谐及肃穆。由于蓝色沉稳的特性,具有理智、准确的意象特征。在设计中,强调科技、效率或工业化的企业形象大多选用蓝色当标准色。在维斯·安德森拍摄的圣诞大片 *Come Together* 中可以感受一下蓝色和其他颜色的搭配效果(图 3-39)。

　　⊕ 图 3-39　*Come Together*(维斯·安德森)

　　(6)紫色。紫色象征着高贵,同时体现了精致。紫色是英国王室最偏爱的颜色。其实早在希腊时期,紫色就开始作为国王服装的专有色,象征高贵的同时,又带有一种独特的神秘气息,很引人注目(图 3-40)。

　　紫色也有强烈的女性化色彩。在设计用色中,和女性有关的商品或企业形象常会选择紫色。著名导演斯蒂文·斯皮尔伯格曾因《紫色》这部影片获得奥斯卡最佳导演奖提名(图 3-41)。

　　⊕ 图 3-40　紫色紫藤花

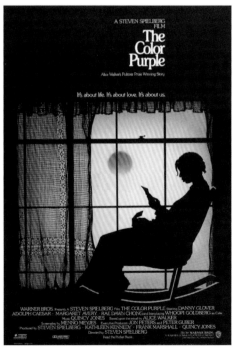

　　⊕ 图 3-41　《紫色》(斯蒂文·斯皮尔伯格)

　　(7)无彩色中的白色、黑色、灰色。白色是最明亮的颜色,让人联想到纯洁、纯真、朴素、神圣、明快、柔弱、虚无等。白色通常需要和其他色彩搭配使用,纯白色会带给人一种寒冷、严峻的感觉,所以在使用白色时经常会掺

一些其他的色彩,产生如象牙白、米白、乳白、苹果白等颜色。黑色是最深暗的颜色,让人联想到崇高、严肃、坚实、沉默、黑暗、罪恶、恐怖、绝望、死亡。通常黑白组合,光感最强。灰色居于白色与黑色之间,属于中性色,所以让人联想到谦虚、平凡、沉默、中庸、寂寞、忧郁、消极。灰色大多用不同的层次变化组合或搭配其他色彩,才不会有拘束、沉闷、僵硬的感觉。无彩色更多的时候会作为有彩色的辅助色,在搭配中会起到锦上添花的作用。

## 3.5 色彩构成表现

了解了色彩的概念和特性,接下来我们要进一步掌握色彩构成的表现方法。色彩构成的表现方法主要以明度表现和纯度表现为主。当然在实践中如果能结合色彩心理,就更符合社会需求。

### 3.5.1 单色明度推移

要求根据单色色相进行渐变式明度变化的练习(图3-42~图3-45)。

⊕ 图3-42 单色明度推移1(杨舒帆)

⊕ 图3-43 单色明度推移2(孙瑞琪)

⊕ 图3-44 单色明度推移3(李思睿)

⊕ 图3-45 单色明度推移4(孙启月)

**评语:**以上几组是单色明度渐变练习,除了注重明度推移外,更重要的是建立单色的维度变化。可以看出通过单色的明暗渐变,使得造型具有了立体感。

## 3.5.2　单色明度对比

把垂直于色立体中心轴切开的纵断面进行单色明度对比练习，如图 3-46 所示。

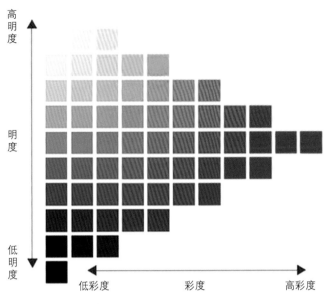

🔂 图 3-46　明度纵断面色阶

要求根据单色的 1 ～ 9 级色阶进行低调、中调、高调的对比配色（图 3-47 ～图 3-52）。

🔂 图 3-47　明度对比 1（叶童瑜）

⊕ 图 3-48　明度对比 2（徐一冰）

⊕ 图 3-49　明度对比 3（李君展）

⊕ 图 3-50　明度对比 4（马惜玥）

⊕ 图 3-51　明度对比 5（王嘉美）

⊕ 图3-52　明度对比6（徐露）

　　**评语**：从以上几组的单色明度对比练习中可以看出，通过色彩明度的分阶对比，能清晰地认识到色彩明度分阶对比的重要性。这种对比方式使得色彩明度之间的关系呈现出倍数增长，进一步丰富了色彩的层次和深度。同时，结合各种造型图案，这些色彩明度的变化更加凸显，为艺术作品带来了更多的视觉冲击力。

### 3.5.3　单色色相对比

　　垂直于色立体中心轴切开的横断面与纵断面分别进行对比。具体对比可以根据色相环的角度进行组合（图3-53和图3-54）。

　　（1）同类色对比：色相环中距离0°至15°的色彩，是色相的弱对比。色相非常接近，属于较难区分的对比，但因色相差很小，所以较容易取得统一，获得整体和谐的效果。

　　（2）邻近色对比：色相在色环中距离0°至45°的色彩，是色相的弱对比。无论在红色、绿色还是黄色中色相都有相互渗透之处，一般为暖色调、冷色调、冷暖中调。邻近色具有柔和对比的效果。

　　（3）中差色对比：色相环中距离0°和90°的色彩，是色相的中度对比。色彩差别较明确，色感饱满、丰富。可以形成令人愉快的色彩关系。

　　（4）对比色对比：色相环中距离0°和120°的色彩，是色相的次强对比。在色相上具有本质的差异，仅次于互补色对比，有着鲜明的色相感，是极富运动感的配色。

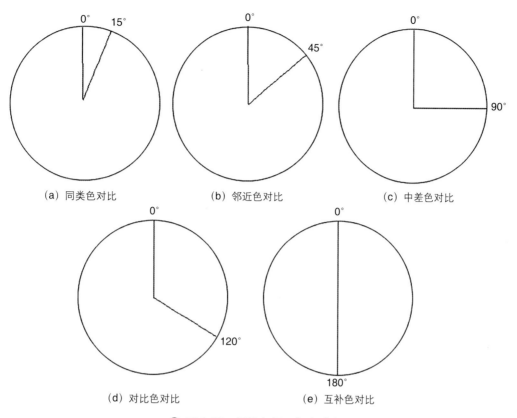

（a）同类色对比　　　（b）邻近色对比　　　（c）中差色对比

（d）对比色对比　　　（e）互补色对比

⊕ 图 3-53　根据色相环角度对比

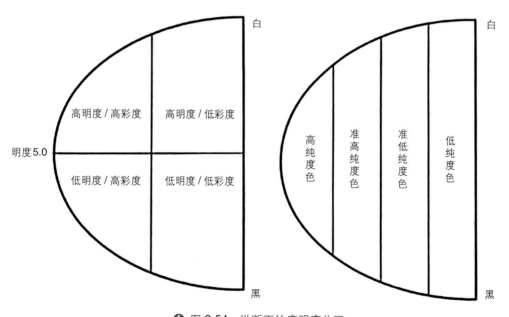

⊕ 图 3-54　纵断面纯度明度分区

（5）互补色对比：色相环中距离 0°和 180°的色彩，是色相的最强对比。在色相环两端的色彩为互补色，是由于人的视觉心理所需求的色彩补偿现象而产生的，可以使色彩更加强烈，具有视觉冲击力。

要求根据色相环角度对比组合配色（图 3-55 ～图 3-60）。

评语：以上几组是纯色色相对比练习，通过运用原色或间色进行纯色色相对比练习，有助于加深对色彩对比的感知和理解。从这些练习中可以看出，学生在用色方面表现得更加大胆和自信。这种练习对于提升学生的色彩运用能力和培养他们创作中的色彩感知力具有积极的作用。

图 3-55 纯色色相对比 1（徐一冰）

图 3-56 纯色色相对比 2（王茗珏）

图 3-57 纯色色相对比 3（叶童瑜）

图 3-58 纯色色相对比 4（程禹童）

图 3-59 纯色色相对比 5（李胜坤）

图 3-60 纯色色相对比 6（卢汉野）

### 3.5.4　浊色色相对比

浊色色相是以色相调入少量的中灰色,略降低纯度色相,处于色彩体系结构图中明暗与纯度中轴的位置。

要求根据色相环角度对比配色（图 3-61 ～图 3-68）。

**评语**：从以上几组浊色色相对比练习可以看出,在掌握了基本的色相对比技巧后,通过进一步练习浊色色相对比,能够有效提升色彩调和的能力,从而加深对色彩丰富性的认知和理解。

⊕ 图 3-61　浊色色相对比 1（柳宁宁）

⊕ 图 3-62　浊色色相对比 2（陆晴晴）

图 3-63　浊色色相对比 3（黄靖茜）

图 3-64　浊色色相对比 4（陈新雨）

图 3-65　浊色色相对比 5（席佳琦）

图 3-66　浊色色相对比 6（章东旭）

图 3-67　浊色色相对比 7（徐一冰）

图 3-68　浊色色相对比 8（李渴）

**思考与练习**

1. 根据颜料三原色混合原理进行 24 色环练习。
2. 用自己的理解分析色彩构成的表现形式。

# 第4章
# 立 体 构 成

**本章学习目标**

- 掌握立体构成的概念。
- 掌握立体构成中基本要素的类比及特点。
- 了解立体构成中材料的分类方法。
- 掌握线材、面材、块材及综合材料的构成方法。

立体构成也称为空间构成。立体构成是用一定材料,以视觉为基础,以力学为依据,将造型要素按照一定的构成原则组合成美好形体的构成方法。它是研究立体造型各元素的构成法则。其任务是揭开立体造型的基本规律,阐明立体设计的基本原理。

## 4.1　半立体构成

半立体构成是从平面走向立体,即二维走向三维的最基本练习,是在平面材料上对某部位进行立体造型的加工方法,使加工的作用具有一定的美感、完整性和立体感。

### 4.1.1　半立体构成的概念

半立体构成是指没有创造物理空间的构成方法。半立体又称为二点五维构成,是在平面材料上进行立体化加工,使平面材料在视觉和触觉上有立体感。所谓半立体构成是以平面为基础,将其部分空间立体化,是介于平面与立体中间的造型,即一般所称的浮雕（图 4-1）。

#### 1．半立体构成的主要特点

半立体构成的主要特性表现在凹凸的层次感和光影的效果上,它足以使单调的平面产生各种各样不同的变化（图 4-2）。

#### 2．二维到三维的过渡

纸材是非常有意思的材料,它虽是平面的,但是折叠后的纸就具有了空间,变成具有三维性质的造型

（图 4-3）。而对纸材的改造是我们培养空间感的一个很重要的程序。

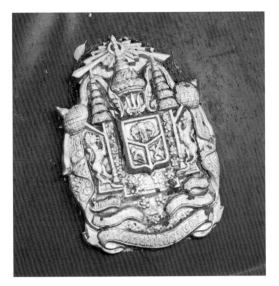

⊕ 图 4-1 半立体 1

⊕ 图 4-2 半立体 2

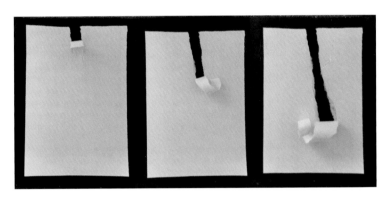

⊕ 图 4-3 纸材 1

### 3．半立体构成的分类

（1）不切多折（图 4-4）。

（2）一切多折（图 4-5）。

⊕ 图 4-4 纸材 2

⊕ 图 4-5 纸材 3

（3）多切多折（图4-6）。

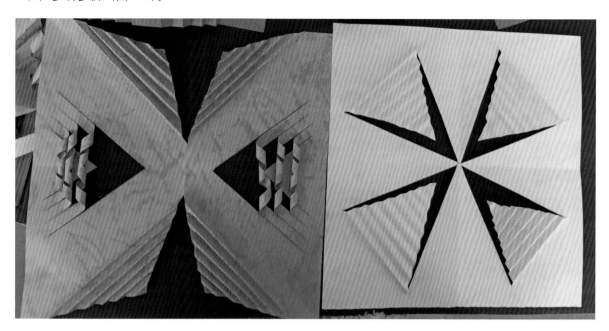

⊕ 图4-6　纸材4

## 4.1.2　课题实训

利用纸材，使用切割、折叠、不切多折、一切多折、多切多折等各种方法制作出新的造型。色彩不限，纸张种类不限。要求8张（10cm×10cm），完成后装裱在硬纸板上。具体步骤如下：①先确定方案并制作效果图，需要切开的地方用实线表示，实线处用刀划透纸张并形成划口，需要折痕的地方用虚线表示。虚线处若难以折叠，可用美工刀划线，但不能划破纸张，需要反复练习。②根据效果图制作出纸模。③根据纸模制作出实物作品（图4-7～图4-9）。

⊕ 图4-7　半立体3（陆薇）

☝ 图 4-8　半立体 4（沈冰寒）

☝ 图 4-9　半立体 5（舒永琪）

**评语：**卷曲、折叠、切刻是平纸变成立体状的方法。以上几组作品的作者掌握了技法要点，表现出的效果也颇为丰富。

## 4.2　立体构成的概念及基本要素

立体构成主要探索的是形态的本质和造型的基本规律，以一定的材料和光影为基础，以力学为依据，按形式美的原则重新组合形体，是创造新的立体形态的构成方法。立体构成主要包括对点、线、面、立体、空间、运动等元素的研究，涉及了形态、色彩、材料、结构、思维方式等多方面。

### 4.2.1　立体构成概述

所谓立体构成，是指在三次元空间的造型活动中运用各种材料，将造型要素按一定的原则组合成美的物体（图 4-10）。

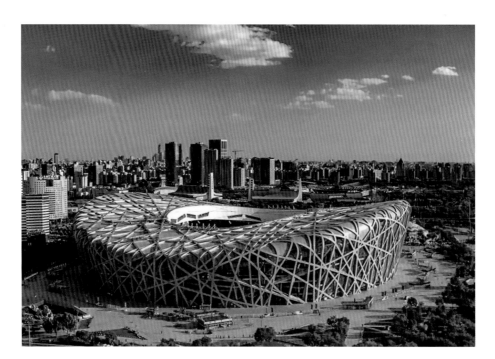

⊕ 图 4-10　鸟巢

**1．立体构成的起源**

立体构成在立体的人造事物出现时便产生了,但真正成为一门学科还是在 1919 年由德国包豪斯学院确立的。包豪斯学院以艺术与技术的统一为原理,推动了立体构成的发展。立体构成的成因主要有视觉因素、环境因素、造型因素 3 个因素。

**2．立体构成的发展**

在大众思想渐趋多元化和个性化的当下,立体构成的发展趋势也会以这个形式发展下去,作品会烙上浓重的个人色彩,在设计材料的使用上会趋向多元化、大胆化,在色彩的运用上也会更加鲜艳、多彩,充满感性化特征。

**3．立体构成的目的**

(1) 培养学生的三维立体感觉,并能把握物体的体量感。

(2) 培养学生的动手能力,提高他们的专业技能。

(3) 培养学生对事物观察、分析、想象和概括的能力。

**4．学习立体构成的意义**

立体构成设计的学习是艺术设计教学中对基本素质和技能的训练,通过学习,可以将学习者的手、脑、眼进行充分的协调与开发,让学习者能在工具、材料的选择,构成的形式,造型的安排,空间的布置上都有进一步的提升,培养学习者的观察力和想象力,并从中了解、领会到立体空间中形态美与规则美的重要规律。

## 4.2.2　立体构成的基本要素

**1．立体构成中的点要素**

(1) 立体构成中点的概念。点只具有位置,而无长度、宽度和厚度。但在立体构成中,为了使大家看得见、摸得着,需将点扩大为三次元的有实际质量的体来表现。对点的判定取决于它与其所存在的空间的关系,无论面积

大小或以何种形式出现,只要它在整体空间中被认为具有凝聚性而成为最小的视觉单位时,都可以成为点。在立体构成中,点有各种形态（图 4-11）。

⊕ 图 4-11　艺术家作品

（2）立体构成中点的视觉特征。点活泼多变,是构成一切形态的基础,具有很强的视觉引导和集聚的作用。在造型活动中,点常用来表现强调和节奏。

（3）立体构成中点的作用。立体构成中,点可以通过集聚视线而产生心理张力;可以引人注意或紧缩空间;点产生节奏感和运动感,同时产生空间深远感,能加强空间变化,起到扩大空间的效果。

### 2．立体构成中的线要素

（1）立体构成中线的概念。线只具有位置及长度,而无宽度和厚度。但在立体构成中,可将线扩大为三次元的有实际质的体来表现。造型上的线虽然以长度表现为主要特征,但只要粗细被限定在必要的范围内,而且与其他视觉要素比较时仍能充分显示出线的连续特征,都可成为造型学上的线。在立体构成中,线具有重要的功能,它能够决定形的方向,可以成为骨架或某种结构体,还可以成为形的外部轮廓线。线有多种形态,有些线具有速度感和动感。

（2）立体构成中线的视觉特征。线材料本身都不具备占有空间及表现形体的特性,但可以通过线的弯折、集聚、组合来表现出面的特性;通过线所组成各种面的再次组合,就会形成空间立体造型（图 4-12）。

（3）立体构成中线的作用。在立体构成中,线可以连接两个或多个物体,起到连接的作用;线还能够分割空间,有助于加强面或体的性格和个性特征;同时,线还具有引导或转移视线和观察点,以及表达情感或传递信息等作用。

⊕ 图 4-12　线材

### 3．立体构成中的面要素

（1）立体构成中面的概念。面具有位置、长度和宽度，但无厚度。在立体构成中，可将几何学中二次元的面扩大为三次元的体来表现。面的种类很多，决定其面貌的主要因素在于外轮廓线。面材有直面造型和曲面造型之分，它们非常具有美感，面材还具有将三次元造型简化或抽象化的独特表现技能。

（2）立体构成中面的视觉特征。依据面的形成原因和轮廓特征，可将实面归纳为几何形、有机形和不规则形三种类型，其视觉特征也有所不同。

（3）立体构成中面的作用。在立体构成中，面可以增加视觉效果，如果将面重复叠加，能产生厚重感，并增强实用功能；同时，面还具有分割空间的作用，并能在节省空间的同时具有一定的支撑力（图4-13）。

⊕ 图4-13　面材

### 4．立体构成中的体要素

（1）立体构成中体的概念。在几何学中，体具有位置、长度、宽度和厚度，但无重量。在立体构成中，体是形态设计最基本的表达方式，是以三维度的有重量、体积的形态在空间构成完全封闭的立体，如石块、建筑物等。体因为占有实际空间，所以无论从何种角度都可以通过视觉和触觉感受到它的存在。

（2）立体构成中体的视觉特征。在立体构成中，体占据三维空间，可以产生较强烈的空间感；相对于点立体、线立体和面立体更具重量感、充实感；体具有稳重、秩序、永恒的视觉感受；不规则块立体具有亲切、自然、温情的感觉（图4-14）。

（3）立体构成中体的作用。在立体构成中，体产生强烈的空间感，丰富空间造型；同时，通过产生体量感，空心块立体在具有体量感的同时，还极大地减轻了实际重量；体具有表达特殊情感或传递信息的作用（图4-14）。

⊕ 图4-14　块材

# 4.3　立体构成的形式美法则

　　形式美的法则是任何造型活动不可缺少的重要原则。运用点、线、面、体等构成要素可以设计出无限多的立体,而无限多的立体要素是可以解析的,也可以根据形式要素重新组合,构成一个有意味的形体。所以立体构成是一种创造性的活动。理解了形体构成的要素以及空间构成要素之间的视觉关系,就可以展开丰富的联想,在美的形式法则指导下进行立体、空间形态的创造。

## 4.3.1　造型的单纯化

　　立体构成造型单纯化的特点符合人们审美的统一性,也符合人们的审美经验。简约就是造型简洁、概括,构成要素少,用简洁的形态创造丰富的立体效果(图 4-15)。

➕ 图 4-15　立体造型 1

### 1．节奏与韵律

　　将各造型元素合理组合能够体现出一种重复性的、节奏起伏变化的韵律。在立体构成中,节奏是指造型元素有规律地重复出现,引起人们心理上的有序律动。节奏有规律地变化,就产生了韵律。韵律使节奏有强弱起伏、悠扬急缓的变化,并赋予节奏一定的情调。立体构成具有主次之分,一般情况下,以体积大的、颜色突出的形体为主,以体积小的、颜色平淡的形体为次(图 4-16)。

➕ 图 4-16　立体造型 2

### 2．对比与调和

对比与调和是相互对立、相互统一的关系，同时两者也是形式美的重要体现。对比是差异的强调，造型要素存在形体的对比、大小的对比、质量感的对比、刚柔的对比、虚实的对比、动静的对比等。当立体构成的造型元素间差距过大时，就需要使用一些元素对它进行调和，从而使立体构成中的各要素显得和谐而统一（图4-17）。

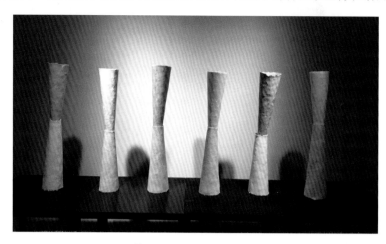

⊕ 图4-17　立体造型3

### 3．张力与运动

张力就是牵引或扩张的力量。运动是指构成要素已经突破静止阶段，呈现出运动的状态（图4-18）。

### 4．量感与空间感

量感包括两个方面，分别为物理量与心理量。物理量主要指立体形态的大小、多少、轻重等，而心理量主要指我们对立体构成造型的心理感知。空间感是指构成实体周围的空旷部分。实体是可以衡量的，有大小、体积、轻重之分，但空旷部分是无法衡量的，我们只能用心灵去感知（图4-19）。

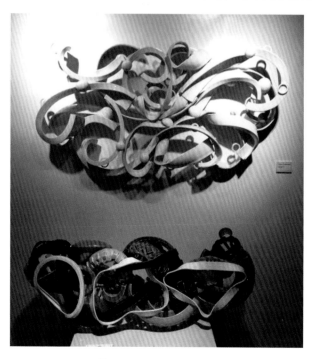

⊕ 图4-18　立体造型4

⊕ 图4-19　艺术家作品

### 4.3.2　视觉的平衡性

立体构成从视觉上需要一种平衡感,这种平衡能够给我们稳定踏实的心理感受,同时这种平衡也是形式美的重要体现（图4-20）。

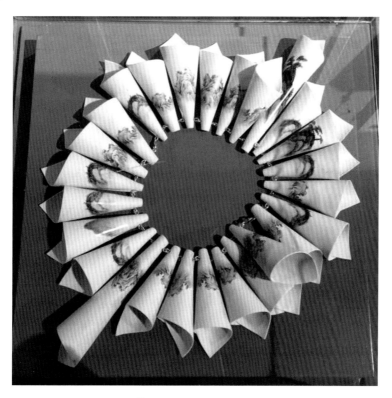

⊕ 图 4-20　立体造型 5

## 4.4　立体构成的材料及加工方法

### 4.4.1　材料分类

根据材料分类,可以分为自然材料和人工材料。

（1）自然材料。自然材料天然、原始、质朴,有较强亲和力,指自然界中天然存在的各种造型材料,常见的有木头、石头、黏土、沙砾、植物等。

（2）人工材料。人工材料规整、新异,指人工合成或制造的各种材料,如纸张、塑料、玻璃、金属、复合材料等。

（3）常用材料。常用材料有纸、木材、竹材、金属、塑料、玻璃、综合材料等。

### 4.4.2　常用材料的加工方法

立体构成就是将各种材料按线、面、块分类,然后对其进行加工制作而形成自己预想的造型效果。常用材料的加工手法主要有以下几种。

**1．纸**

纸（图4-21）是立体构成基础训练中运用最广泛的材料之一。纸的造型手法很多,其质地轻而软,加工也

很方便,是最适合表现现代造型的材料,所以被广泛用于各种造型及模型的制作。在立体构成学习的前期阶段,一般都是使用纸来做练习。常用的有素描纸、水彩纸、铜版纸、卡纸等。纸的加工方法主要有以下几种。

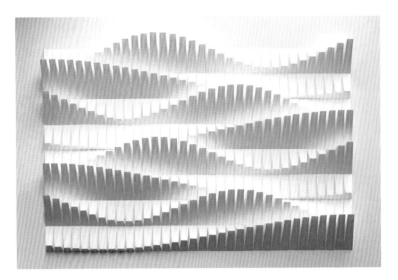

⊕ 图 4-21　纸材 5

（1）折叠：纸是一种易折叠的轻型材料,通过各种手法的折叠可创造出丰富多彩的优美造型。

（2）切割：切割加工是从平面到立体转换的主要手法之一,通过对纸的切割、拉伸、折屈,使其成为立体型,这是立体形成的一个基本原理。

（3）组合：用纸做成一个单纯的、本身造型优美的基本形,再由若干基本形重新组合创造出崭新的造型。

## 2. 木材、竹材

木材、竹材（图 4-22）是一种比较容易加工的材料,用木材、竹材作为立体构成的材料时,首先必须要了解它们的特性。木材、竹材与石材、金属等材料相比具有易加工、轻盈柔软等特点。木材、竹材的加工方法主要有以下几种。

（1）雕刻：木材、竹材雕刻是传统艺术中常见的装饰手法之一,广泛用于家具、建筑、首饰等领域。

（2）弯曲：用具有一定弹性的韧性、拉伸性较好的木材、竹材,通过加热或特殊工艺加工使其弯曲成型,进而展现出自由流畅的造型。

（3）切割：用剪刀或美工刀切割,厚硬木制材料用锯子分割,将木材、竹材切割成所需要的尺寸,再进行组合安装,可呈现出所需要的任何艺术造型。

## 3. 金属

金属材料如图 4-23 所示。

（1）切割：以金属板为素材的造型通过切割、弯曲、扭转等手法创造出设计者所需要的理想形态,可用钢锯或气割使材料分离,破坏规整,寻求变化。

（2）缠绕：以金属线材为造型或设计的主要素材,采用缠绕、编织等技法,可创造出具有柔软、纤细风格的艺术造型。

（3）铸造：金属材料虽然坚硬,比纸材加工难度大,但其也有自身的优势,如可通过高温加热使金属熔化,再运用模具成形法铸造出各种形态。

⊕ 图 4-22 竹材

⊕ 图 4-23 金属

## 4.4.3 课题实训

课题一：运用形式美法则及点、线、面、体元素对纸材料进行加工创作，大小不限。

（1）纸材料的点元素练习（图 4-24 ～图 4-27）。

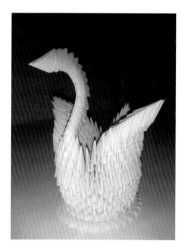

⊕ 图 4-24 纸材料的点元素练习 1

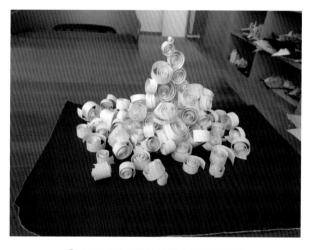

⊕ 图 4-25 纸材料的点元素练习 2

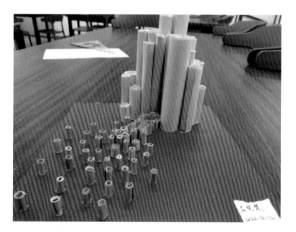

⊕ 图 4-26 纸材料的点元素练习 3

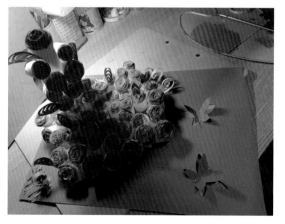

⊕ 图 4-27 纸材料的点元素练习 4

（2）纸材料的线元素练习（图 4-28 和图 4-29）。

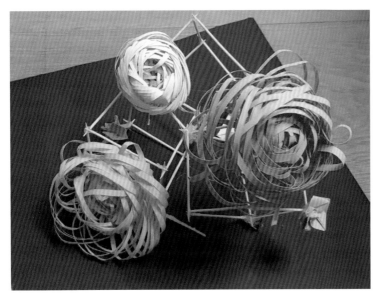

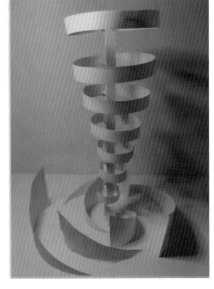

⊕ 图 4-28　纸材料的线元素练习 1

⊕ 图 4-29　纸材料的线元素练习 2

（3）纸材料的面元素练习（图 4-30 ～图 4-33）。

⊕ 图 4-30　纸材料的面元素练习 1

⊕ 图 4-31　纸材料的面元素练习 2

⊕ 图 4-32　纸材料的面元素练习 3

⊕ 图 4-33　纸材料的面元素练习 4

（4）纸材料的体元素练习（图 4-34 ~ 图 4-36）。

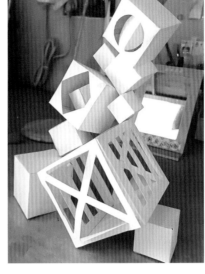

�âˆ 图 4-34　纸材料的体元素练习 1　　🔴 图 4-35　纸材料的体元素练习 2　　🔴 图 4-36　纸材料的体元素练习 3

课题二：木材、竹材加工运用的立体构成练习，形式、大小不限（图 4-37 ~ 图 4-40）。

🔴 图 4-37　木材的线元素练习 1

🔴 图 4-38　木材的线元素练习 2

🔴 图 4-39　木材的线元素练习 3

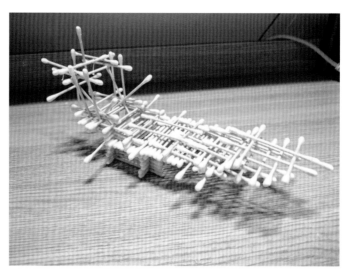

✿ 图 4-40　竹材的线元素练习

课题三：金属材料及其他材料加工运用的立体构成练习（图 4-41 ～图 4-45）。

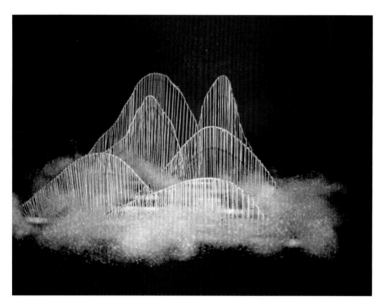

✿ 图 4-41　金属材料和线材的练习 1

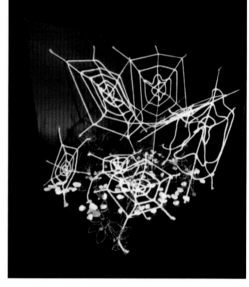

✿ 图 4-42　金属材料和线材的练习 2

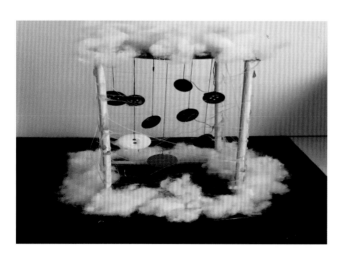

✿ 图 4-43　金属材料和其他材料的练习 1

✿ 图 4-44　金属材料和其他材料的练习 2

**⊕ 图 4-45　其他材料的练习**

　　**评语**：切割、折叠、缠绕是立体构成材料的方法。以上几组练习的作者掌握了技法要点，表现出的效果也颇有创意。

## 4.5　立体构成造型表现

### 4.5.1　线材构成方法

　　无论是直线还是曲线，都能呈现一种轻快的感觉，产生运动感和扩张感。线材构成所表现的效果具有半透明的性质，线与线之间会产生一定的间距，可出现不同层次的线型效果，产生较强的韵律，给人一种纤细、流畅、轻巧和透明的空间感。线材可分为软质线材和硬质线材两种。软质线材包括毛线、尼龙线、丝带、塑料绳、铁丝等，硬质线材包括木条、塑料棒、金属条、比例棒等，这些材质都具有线材的特征，可以通过多种构造表现。

　　（1）框架构造：构成的特点可以将框架构造分为两个部分，即平面框架构造和立体框架构造。它们可以是单体造型，也可以是单元体组合造型；可以是重复的，也可以是交替或渐变的。

　　（2）垒积构造：关键是材料之间的摩擦力和重心的位置。不同的形状影响着重心位置的变化，要注意接合部位接触面的大小和牢固程度。

　　（3）拉伸构造：软质线材通过拉伸后会产生很强的拉力，利用这种拉伸可在实际生活中发挥很大的作用。

　　（4）线织面构造：把线材按照一定规律进行排列，组织成所需要的曲面或直面，这种造型方法就是线织面的构造。具体方法有以下几种。

　　① 平面线织面：线段有规律地按同一方向平行排列，出现平面线织面。这种方法可将多个平面线织面组合构成较丰富的形态。

　　② 曲面线织面：又分单曲面线织面和双曲面线织面两种。将连接线的两端按同一轨迹进行线的排列就会形成单曲面线织面。连接线段的两端方向位置不同，线段排列的方向又是曲面，这两种因素就会形成双曲面线织面。

　　③ 锥形和柱形线织面：锥形线织面以一点为圆心做一个支撑点，线段的另一端沿穿过该点直线的垂直平面做圆周运动。柱形线织面以相互平行且同轴的两圆为导线，做同向平行移动。

④ 螺旋形线织面：线段与平面成一定夹角而进行旋转所获得的线织面。

⑤ 曲线层：利用曲线做层面排列，可以是锥面渐变或球面渐变而产生的丰富形态。

### 4.5.2 面材构成方法

面材是以长、宽二维空间的特征所构成的立体造型。面材所表现出的形态具有轻薄和伸延感。面材立体造型比线材立体造型有更大的灵活性，功能也更强大，面材可以在自身二维平面的基础上通过加工形成三维的空间立体造型。作为立体构成练习的面材有纸张、木板、有机玻璃、塑料片、薄铝板等材料，可以通过多种构造表现。

（1）折屈构造：折屈加工时将一张平面的纸进行折叠，把其中一部分折成立面，折屈保留一定的角度，形成一个三维的空间立体形态。可进行单折、重复折、反复折或多方向折等，也可将经过折屈加工的面围合成柱形等，会产生更加理想的效果。

（2）插接构造：将经过切割后的面材按照形态的需要插接在一起，形成比较稳定的立体构造，称为插接构造。插接的位置和方法根据需要可以有多种，可以由简到繁、由疏到密，形态可以是封闭式或开放式的。

（3）切割构造：将面材按照设计要求进行切割处理，然后把切割的部分通过折叠、弯曲、翻转等手法加以处理，就可以创造出一种崭新的立体造型。切割处理的方法很多，可以从长短、疏密、直曲等方面做灵活的应用，也可综合几种切割方式，从而得到所需要的形式。

（4）层面构造：层面排列时将面材基本形进行排列组合，形成新的空间构成形态。基本形可以进行多种变化，如从大到小排列，由方形到圆形过渡，由宽到窄变化等。可以用发射、渐变、旋转骨格的形式进行有序的排列，但在排列时要注意节奏感和秩序性以及疏密等关系。

（5）展开立体形态：将面材进行裁剪后，通过折叠和黏结可以构成立体形态，这种形态被称为可展开的立体形态。具体可分如下几种。

① 柱体结构：柱体构造主要分为圆柱体和棱柱体，构成棱柱体的平面图形比较简单，裁剪也较容易。一般柱身的平面相同，而底面、顶面与柱身的平面不同，但是底面和顶面的平面形态是一致的。

② 正多面体：正多面体是立体构成的基本形态，以这种形态为基础可以设计出多种优美的造型，如正四面体、正六面体、正八面体、正十二面体等，每一个正多面体都由一种正多边形组合而成，彼此之间的构造上都有密切的关联性。在多面体完成之后还可以在每个面上进行二次加工处理，设计出更加丰富多彩的装饰效果。

### 4.5.3 块材构成方法

块材是一个封闭的形体，是立体造型的基本表现形态之一。块材是具有长度、宽度和厚度的三维空间实体，能最有效地表现出空间立体的造型。块材立体具有连续的表面，可表现出很强的体量感，其造型给人以充实感和稳定感。要充分利用块材的语言特性表现作品的内涵。块材主要是由单位或单体组合而成的。

在单体组合练习中，变化方法有位置变化、数量变化和方向变化，这三种方式综合使用就形成了组合和排列形式。还可进一步对单体进行变形、分割、添加和削弱的加工。立体构成块材练习时，要选择便于加工的材料，如纸、塑料、石膏、木块等材料，可以通过多种构造表现。

（1）变形：变形处理的目的是让立体形态更加丰富，更具有个性，把简单的形态变为复杂的形态，使表面为平面的形态变为曲面形态。变形处理的方法有倾斜、旋转、扭曲等。

（2）添加：在原型的基础上，按照造型的需要进行不断的叠加，将简单的形态经过与别的形态组合，产生出新的具有丰富变化的形态。通过不同形式的组合，一方面丰富了原有形态，另一方面也加强了立体视觉效果。添加方式有堆砌、贯穿、重合、接触、贴加等。

（3）削减：对原有形体进行切削、分割和重组等手法创出新的形态。削减方式有切割、分裂、冲击等。

## 4.5.4　课题实训

运用形式美法则，完成线材、面材、块材的造型创作，大小不限。

（1）线材构成练习（图 4-46）。

（2）面材构成练习（图 4-47）。

（3）块材构成练习（图 4-48）。

⊕ 图 4-46　线材构成练习　　⊕ 图 4-47　面材构成练习　　⊕ 图 4-48　块材构成练习

评语：通过框架构造、多面体塑造及元素的添加或削减，均可实现立体构成的目标。使用这些练习形式时，只要掌握了关键的技法要领，便能够展现出独特而富有创意的视觉效果。

---

**思考与练习**

1. 根据立体构成的造型方法进行练习。
2. 根据自己的理解，在立体构成材料方面尝试采用新的表现形式进行练习。

# 第5章
# 构成设计综合表现

**本章学习目标**

- 了解构成设计综合表现的意义。
- 掌握构成设计的综合表现方法。

有了之前平面构成、色彩构成和立体构成的学习基础,这个阶段是厘清思路,尝试用综合性的手法把二者结合起来,从不同专业、不同视角用设计思维进行表达,让创意在这个阶段得以发散,让方法在这个阶段得以升华。开阔思维及激发灵感是本章的重点。

本章主要是分享这门课的案例,作为设计启发类的理论与实践课程,仅停留在展示作业效果是不够的,应该把作业目的、要求、表现形式、效果、评语都展示出来,应更真实地还原实践过程,这其实就是一种创造和启发。学生不仅是为了完成项目作业得到一个分数,更重要的是在这个过程中可以分享和展示自己的兴趣和对专业的热情。

本章重点介绍三部分的综合案例,主要包括平面构成、色彩构成和叙事性的综合表现。重点不在于表现的效果,而在于跳跃性思维和探索形式并重。每个案例首先会讲解与主题相关的理论基础和方法论;其次通过实践完成综合表现作品,具体方式包括手绘、材料收集、拼贴和计算机制作等多种形式;最后总结并分享个人的设计想法。

## 5.1 平面构成的综合表现

拓印是中国古代最早出现的一种特殊的印刷术,也称蝉蜕术(图 5-1)。现代拓印有实物法。实物拓印就是保持实物自身的原始状态,在拓印实物的同时,把握好材质间的纹理变化,从而创作出意料之外的作品。

本部分的案例用简易拓印的方式让学生通过各种可利用的材料尝试完成点、线、面的综合表现。

目的:尝试通过材料与构成结合,积累现代与传统艺

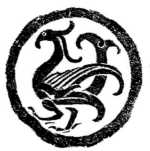

⬆ 图 5-1 变凤纹、云纹瓦当(秦代)

术创意的表现可能性。

　　方法：把平面构成中点、线、面的元素与拓印的形式进行组合（图 5-2 ～图 5-12）。

　　⊕ 图 5-2　拓印练习 1（李佳容）

　　⊕ 图 5-3　拓印练习 2（张楷毓）

　　⊕ 图 5-4　拓印练习 3（李思睿）

　　⊕ 图 5-5　拓印练习 4（钱彦君）

✤ 图 5-6　拓印练习 5（周雨佳）

✤ 图 5-7　拓印练习 6（曹瑞涵）

✤ 图 5-8　拓印练习 7（李思睿）

✿ 图 5-9　拓印练习 8（王钰杰）

✿ 图 5-10　拓印练习 9（赵楚）

✿ 图 5-11　拓印练习 10（王亚鑫）

✛ 图 5-12　拓印练习 11（张思雨）

　　这一部分的案例是第一次综合实践练习，整个实践过程循序渐进，从开始熟悉墨汁比率到对各种材料需要拓印时的轻重，从图形选择到点、线、面构图组合的运用，每一个环节都是在挑战、尝试，有挑战就有失败，所以在这样连续不断的实践中激发创意最终完成作品。选出的这几幅比较有代表性，有表达具象图形的，有表达抽象图形的，有用具象图形再组合新图形的，还有组合出类似海报风格的等。在这个过程中大家不但学习了拓印和材料的关系，还学习了排版与设计的关系，也产生了设计的思维。

## 5.2　色彩构成的综合表现

　　解构主义是哲学家德里达对语言学中的结构主义的批判，提出了解构主义的理论，称自己是一种针对形而上学的批判。用德里达的话说，解构主义并非一种在场，而是一种踪迹。解构主义一旦被定义或被确定为是什么，它随之就会被解构掉。解构的两大基本特征分别是开放性和无终止性。

　　本部分的案例尝试通过用解构主义观念，学习、分析、解构艺术家作品或艺术派别中的元素、符号、色彩及构图方法，并得到新的启发，再用自己的理解重新创意一个主题，进行再创作，尝试形成自己的风格。相信通过学习艺术大师的作品并与自己个性化的表达相碰撞，会产生出新的火花。

目的：通过分析、理解，重新发现艺术家或派别中独特的部分，并进行再创作。

方法：结合平面构成与色彩构成完成计算机上的绘画。

如图 5-13 所示，作者从康定斯基的作品中得到灵感，利用点、线、面的构成元素营造了自己的理想世界。色彩对比丰富但饱和度不高，整体氛围和谐、轻松，令人愉快。

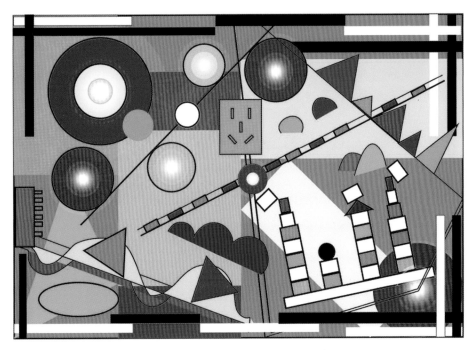

⊕ 图 5-13 《理想世界》(陈新雨)

如图 5-14 所示，作者从莱热的作品中得到启发，传达了现代社会的人们被各种碎片化信息包围，大数据导致了人们接收信息的渠道被固化。碎片化信息被几何图形重新解构，暖色调意味着互联网时代具有像莱热所感受的工业化浪潮一样的特征。

⊕ 图 5-14 《碎片都市》(王瑞晓)

如图 5-15 所示,作者从莫奈的《日出印象》中得到启发,用几何形组成像素画效果,试图还原莫奈在作画时被海风吹拂的纱帘及日出时薄雾弥漫的朦胧意境。

✦ 图 5-15 《印象的诞生》(马惜玥)

如图 5-16 所示,作者从修拉的作品中得到灵感,颗粒感的插画风格表现杭州下沙江滨的休闲场景。平面几何图形通过色彩的明暗变化而仿佛具有了立体感。

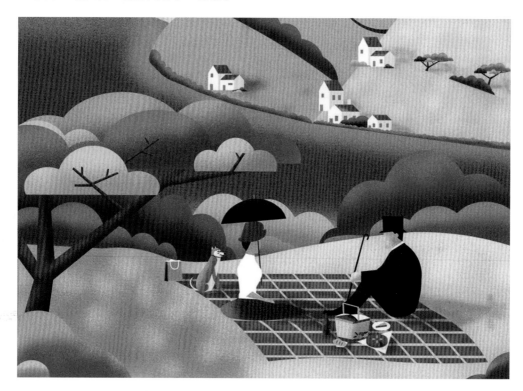

✦ 图 5-16 《下沙江滨的星期天下午》(李胜坤)

如图 5-17 所示,作者从影片《石榴的颜色》和《吟游诗人》中获得灵感,用几何图形组合元素设定故事情节,像素画风格和中度色彩搭配更像是为游戏而设计的场景。

⊕ 图 5-17　《神彩 I 坠入》(张奥)

如图 5-18 所示,作者从现代派插画中得到启发,流动的线条意味着自然界流动的水,同时也意味着象征生命力的藤蔓,同类色的色彩搭配也被赋予保护、期望、美好的含义。

⊕ 图 5-18　《凝视》(郑希锴)

如图 5-19 所示,作者从达利的作品中得到灵感,解构并重组了达利作品中的多种元素,通过镜像的方法达到平衡与无助的超现实美感。

⊕ 图 5-19　《镜像永恒》(李思睿)

如图 5-20 所示,作者从未来主义得到启发,强调用线表现力量与运动,线条连续的交错组合描绘了光与声音的碰撞。橙色与蓝色的色相搭配也充分展现出画面中所呈现的强大生命力。

⊕ 图 5-20　《新生》(王乐泉)

如图 5-21 所示,作者从毕加索的《梦》中得到灵感。《梦》中自然流畅的线条所展现出的少女的美好想象与这里硬朗的不规则线条形成反差。火山爆发、核辐射泄漏让一切变成了鲜红色,真实与抽象的组合形成视觉的冲击力。

如图 5-22 所示,作者从胡安·格里斯的作品中得到启发,用几何图形解构具象的形态,并且结合综合立体主义的拼贴手法融入与主题相关的真实报纸。色彩采用明快的对比搭配,预示对未来充满希望。

⊕ 图 5-21　《红色富士山》(冉厚钰)

⊕ 图 5-22　《碳中和的未来》(李思睿)

## 5.3　叙事性的综合表现

### 5.3.1　四格拼贴综合表现

《藤椅上的静物》是立体派代表人物毕加索最早的一幅完整拼贴绘画作品(见图 1-6)。毕加索在画布上拼贴了带有藤椅纹样的印刷品,周围再绘画出他特有的几何静物,最左边还有三个字母穿插其中,最后用一根真正的麻绳镶嵌在椭圆形的画框外作为边框。该作品代表了毕加索从分析立体主义向综合立体主义时期的转变。综合立体主义注重的是画面的整体结构,并用材料去扩大绘画。

本部分案例让学生以故事为框架进行类似四格"漫画式"的情节设计,并用现有的杂志、报纸等材料结合主题创作拼贴综合表现,并且阐述创作理念。

目的:尝试用拼贴与绘画结合设计故事情节。

方法:适当用拼贴,结合平面构成与色彩构成完成绘画。

如图 5-23 所示,作品的创作主题是关于音乐。音乐有意义,有主题,还可以有仪式感。音乐可以独自聆听,也可以众人欣赏。一首曲子,每个人听后都有自己的感受,就像一千个读者心中有一千个哈姆雷特一样。音乐会在安静的民乐和轻柔的钢琴曲中拉开序幕,接着摇滚带来了宣泄,随着音符飘到交响乐的上空,音乐会达到高潮,最后与钢琴曲融合,完成了一场不可思议的音乐会。作品以音乐符号为主,结合点、线、面元素表现不同音乐带给人们不同的感受,冷暖色相与形态大小疏密变化带来不同的节奏。由开始的蓝色冷调到黄色暖调逐步升温,红色与无彩色对比最终理性回归。

⊕ 图 5-23 《不可思议的音乐会》(桂翠微)

如图 5-24 所示,作品的创作主题是关于海洋。海洋是天空的影子,向上无限延展,向下也无限延展,就像冰山一样,在看不见的地方,有堆叠的层云和墨蓝色的海,在那边的生存者也有着一个瑰丽的世界。比如蓝鲸,长度可达 33 米,重达两百多吨,是海洋里移动的小岛。它大部分时候会驮着一定数量的海底"原住民"游弋,虽然没有明确的目标,但是未知的旅途不确定也会带来不一样的惊喜。作品以海洋的神秘为灵感,通过元素与色彩表现体现意境,最后红色牌坊成为色彩对比的点睛之笔,元素用解构的方式表达画面更具现代感。

如图 5-25 所示,作品的创作主题是关于网暴。无数人丧生网暴之下,即使是为死者送丧之际,空气也因生前所遭受的网暴,带来负面言论而造成对周遭看法的影响。网暴的始作俑者面相并非一概凶恶,文质彬彬抑或整日满面微笑的数不胜数,但隐藏在皮囊之下的兽性、发自本心的自私自利,注定这些人来自黑暗之中,而非明面上的光明。当世界完全以黑暗待他们时,才发现了那些嘲讽者、旁观者的面目原来十分狰狞扭曲,但迟来的醒悟终将无法解脱被缚的深渊。作品以社会现象网络暴力为主题,元素间点、线、面的构成组合无不让旁人深深地被网络暴力牵动,无彩色的色彩搭配与主次元素的构图组合恰到好处。

⬆ 图 5-24 《深空》（胡林伶）

⬆ 图 5-25 《网暴》（高雨菁）

　　如图 5-26 所示，作品的创作主题是关于摇滚。摇滚无处不在，摇滚从不隐藏。作品中用熊代表中国最早期的硬摇滚，兔子代表的是新式摇滚，而小女孩则代表新时代的青年人。不管过去多久，摇滚都不会被时代所抛弃，无论是硬摇滚还是新摇滚，都可以被时代所接受，为青年人所喜爱，因为它是"自由的灵魂永远不老"。作品以学生喜爱的摇滚为主题，解构了代表不同摇滚的熊、兔子、女孩及其他元素，重组三种摇滚的不同状态，色相以纯度较高的红黄暖色调搭配为主，以无彩色为背景，点缀调和了纯色的张扬但又不失力量。

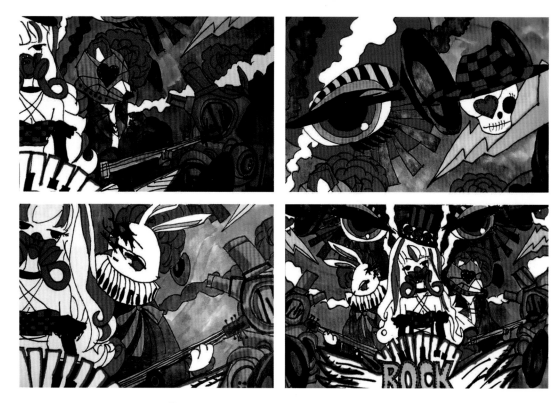

⊕ 图 5-26 《自由的灵魂永远不老》（李茹妍）

　　如图 5-27 所示，作品的创作主题是关于自我认可。女性虽然在当今社会被认可和尊重，但女孩有时候还会因为儿时的一些传统偏见被压抑，时常在内心深处被灵魂拷问。随着自己的逐渐长大，渴望被这个世界更多地理解和包容，最后终于找到了一个支点与自己和解。作品以自我内心告白的方式，结合拼贴与绘画，利用点、线、面元素的组合反映抽象情绪。色彩表达始终保持中度偏暗调，但紫色、红色、黄色的点缀起到画龙点睛的作用。

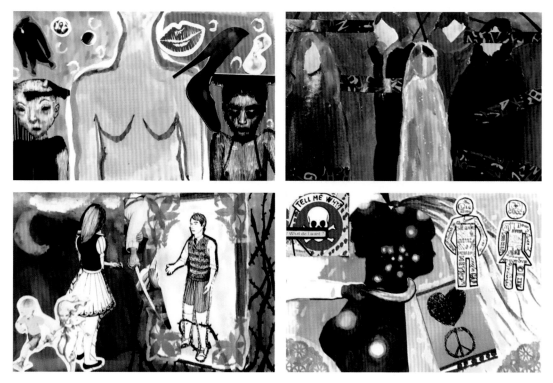

⊕ 图 5-27 《性别》（赖佳沁）

如图 5-28 所示,作品的创作主题是关于人间与神界。人类想要偷窃熟睡小天使和小恶魔的光环与犄角,担心被众神发现,却不知众神已无暇顾及,悲歌响起,天堂崩塌。作品用一个虚构的故事,意在真实面对生活。整个画面强烈又有冲突,前三个情节用等量的红色与蓝色进行互补色的强烈对比,交代故事的矛盾冲突,最后一个情节用红色点缀,用灰色强调结果,显得十分真实又令人唏嘘。

✿ 图 5-28　《第二个人间》(杨晨煜)

如图 5-29 所示,作品的创作主题关乎梦境。男孩在梦境中遇到武松打虎、大闹天宫等奇妙旅途,一路无拘无束,自由自在,最后因晨曦的到来而清醒。作品以梦境为想象,解构名著和名画,同时也用元素重新组合,让观众穿梭在奇幻世界里享受与放松。作品以黑白几何为背景,既增加了奇幻色彩,又统一了画面。构图中每个左上角都有幅油画,又好似马蒂斯作品中的空间布局。

### 5.3.2　影像综合表现

影像构成虽然不在构成设计的范畴,但作为数字媒体艺术专业的学生对影像方面的基础内容是需要掌握的。影像构成主要是把绘画、图片摄影以及影像摄影三者之间建立有一定联系的认知关系,是对空间、影调、色彩、运动及节奏等造型要素从静态到动态的基础知识应用,因为其多元的基本元素使得"综合性"成为它的第一特性。

本案例是在掌握影像构成的基础上让学生以定格的方式设计并完成一段 3 分钟以内的创意小视频,能充分体现影像构成的时空性、视像性、运动性、逼真性、假定性的特点。

目的:通过平面和影像的结合掌握影像综合表现。

方法:尝试用多种手段跨界组合,如绘画、摄影、动画与影像的组合等。

➕ 图 5-29 《奇妙旅途》（张纪元）

图 5-30 所示的作品是关于春天萌发情感的小视频。全片用拟人的手法把本无生命的水笔打造成有表情、有情绪的角色，并借助特效的手法把情绪夸张化。整个视频注重点、线、面的构图，再结合镜头的移动和变换使作品很有看点。

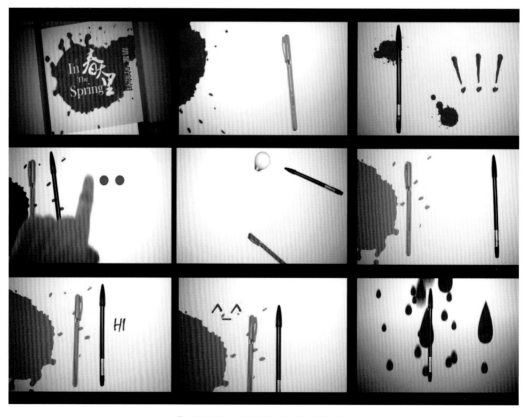

➕ 图 5-30 《春天里》（学生作品）

图 5-31 所示的作品是关于春天来了时万物复苏的小视频。全片采用动画加实拍的方式,通过小精灵贯穿全片,把春天的色彩从真实世界带到童话世界,最后再回到真实世界。整个作品想象力丰富,手法多样,充分发挥出综合性与跨界性。

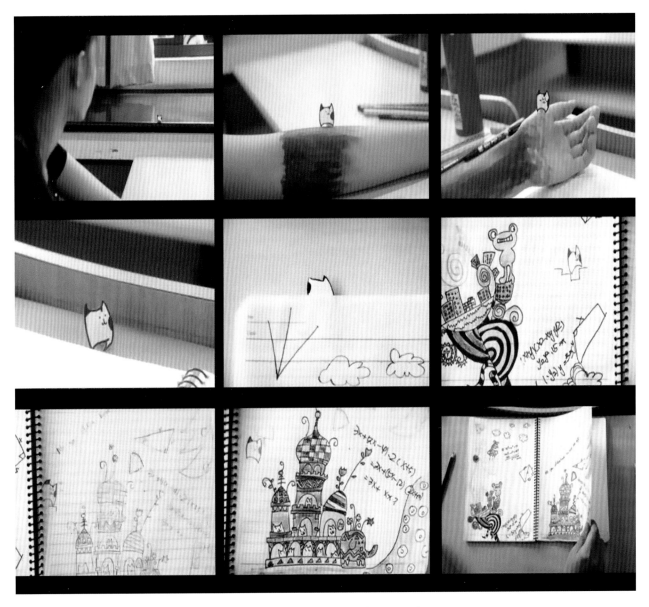

✪ 图 5-31 《童话世界》(学生作品)

图 5-32 所示的作品是关于大学生的心理状态的小视频。全片采用延时摄影的方式把刚进入大学校园的心理状态表达出来,从开始的迷茫到之后的确定与希望,色彩处理上也表达得恰到好处,用女生代表柔和的希望以及对曾经为高考所付出美好时光的肯定。

图 5-33 所示的作品是关于大学生校园生活的小视频。全片采用幽默诙谐的风格回答了"谁的青春不迷茫"这个当代大学生热议的话题,表达出虽迷茫但不迷失,用青春、活泼、快乐播撒满满的正能量。最后的光摄影是全片的一个亮点,既升华了主题,又采用了新的技术手段。

图 5-34 所示的作品是关于大学生校园生活的小视频。全片分屏剪辑的手法是一大亮点,画面既有趣又清新,同时对节奏的把控增加了戏剧化的效果,充分体现了当代大学生纯真的友谊和朝气蓬勃的精神面貌。

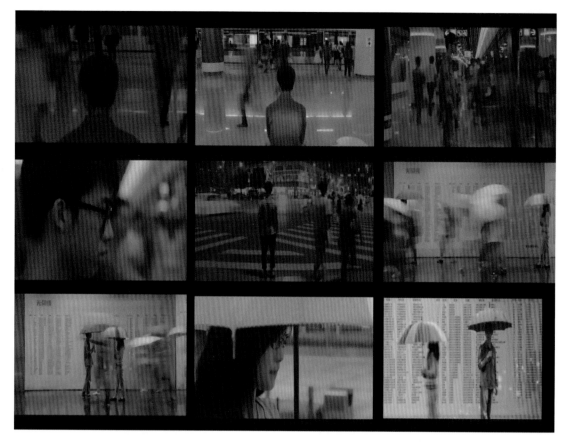

✚ 图 5-32 《路口》（学生作品）

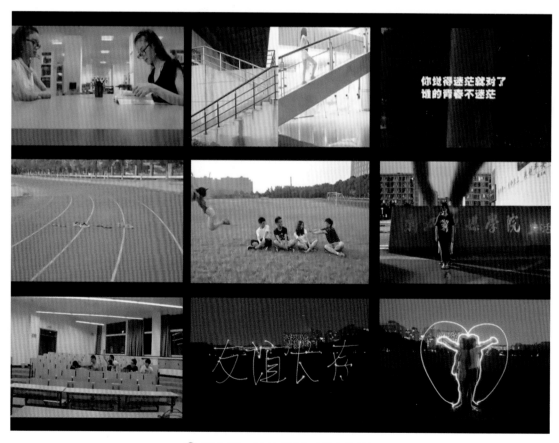

✚ 图 5-33 《友谊长存》（学生作品）

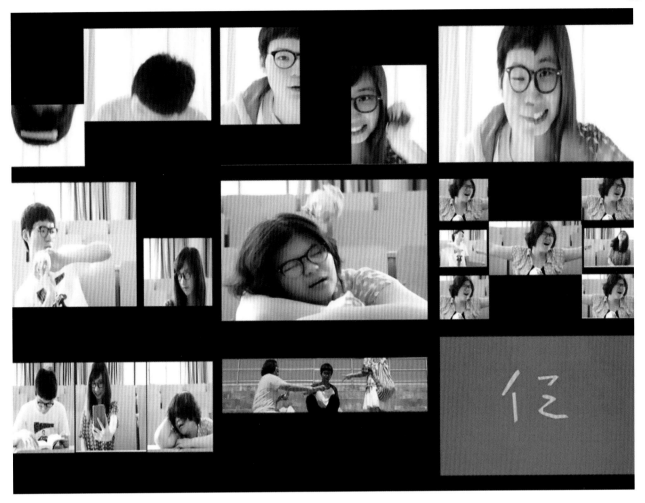

🔔 图 5-34　《仁》（学生作品）

## 5.4　立体构成的综合表现

综合材质是把软与硬的线、面、块材质综合利用，构成崭新的形态。通过综合技法，运用线、面、块等材质和多种加工方法，创作形态优美的构成作品，并且运用综合空间形态，把开放型空间、封闭性空间和肌理形态进行综合应用。

部分案例利用各种材料，运用形式美法则，综合创作立体构成作品，材料不限，形式不限。

目的：通过平面构成、色彩构成和立体构成的综合运用，掌握造型的综合表现方法。

方法：尝试用多种手段跨界组合，如绘画、摄影、拼贴与灯光的组合等（图 5-35 ~ 图 5-44）。

以上各组综合练习有纸质材料结合线材的综合作品，有纤维材料结合线材的综合作品，无论是哪种形式的综合作品，都重在体与空间的结合，同时发挥构成中曲面、螺旋、折叠、切刻、缠绕、垒积、线织等造型方法的作用，表现出较为丰富的立体造型效果。

本章构成设计的综合表现，从运用材料再到解构重组及影像的设计都是从数字媒体艺术专业的特性出发，目的并不只是表现构成设计的形式，更多的是通过跨学科的综合案例让学生敢于尝试，突破眼高手低的局限，并最终形成多维的设计思维。当然需要以后有更多新内容融入与结合进来。

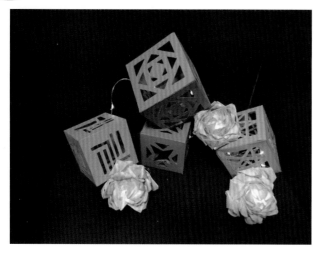

⊕ 图 5-35　综合材料练习 1

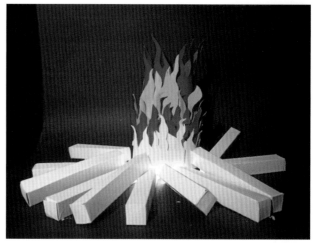

⊕ 图 5-36　综合材料练习 2

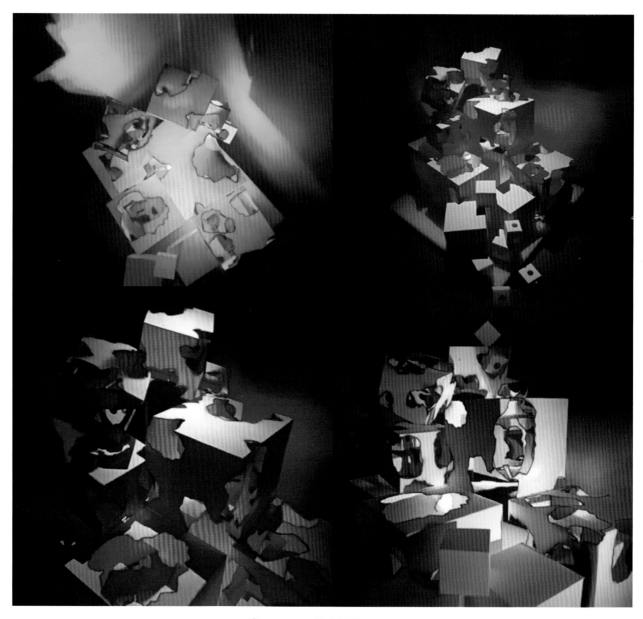

⊕ 图 5-37　综合材料练习 3

⊕ 图 5-38　综合材料练习 4

⊕ 图 5-39　综合材料练习 5

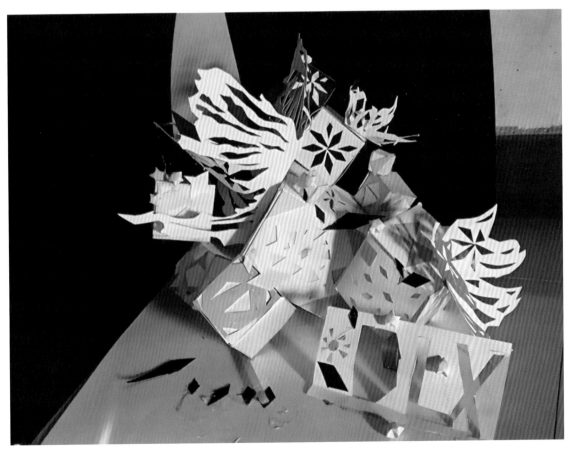

⊕ 图 5-40　综合材料练习 6

✦ 图5-41　综合材料练习7

✦ 图5-42　综合材料练习8

✦ 图5-43　综合材料练习9

✦ 图5-44　综合材料练习10

## 思考与练习

1. 分析构成设计综合表现的方法。
2. 用自己的理解,用构成设计综合表现方法做任意练习。

# 参 考 文 献

[1] 于国瑞.平面构成 [M]. 3 版.北京：清华大学出版社，2019.

[2] 杜娟.平面构成 [M].北京：清华大学出版社，2012.

[3] 朝仓直已.艺术·设计的平面构成 [M].林征,等译.南京：凤凰科学技术出版社，2020.

[4] 辛华泉.形态构成学 [M].杭州：中国美术学院出版社，2010.

[5] 约翰内斯·伊顿.伊顿经典基础设计教程 [M].杨继梅,译.北京：科学技术出版社，2021.

[6] 叶经文,等.色彩构成 [M].北京：清华大学出版社，2010.

[7] 尹定邦,陈小清.色彩构成 [M].沈阳：辽宁美术出版社，2000.

[8] 王雪青,等.二维设计基础 [M].上海：上海人民美术出版社，2017.

[9] 广州美院新媒介设计工作室.现代艺术构成 100 年 [M].沈阳：辽宁美术出版社，2001.

[10] 陆小华.新媒体观 [M].北京：清华大学出版社，2008.

[11] 王令中.视觉艺术心理 [M].北京：人民美术出版社，2005.

[12] 廖祥忠.数字艺术论 [M].北京：中国广播电视出版社，2005.

[13] 陆小华.新媒体观 [M].北京：清华大学出版社，2008.

[14] 林华.计算机图形艺术设计学 [M].北京：清华大学出版社，2005.

[15] 李四达.数字媒体艺术史 [M].北京：清华大学出版社，2008.

[16] 包豪斯档案馆.bauhaus 包豪斯 1919—1933 [M].丁梦月,胡一可,译.南京：江苏凤凰科学技术出版社，2017.

# 后　记

　　教授好视觉构成设计这门课是编写本书的初衷。但是要想运用好其中的方法创作出独特且有内涵的作品，需要学习更多的知识和内容，这些知识和内容不仅仅是专业上的内容，更重要的是跨学科的内容。数字媒体艺术专业与生俱来就需要进行跨学科的交叉融合，但不只是艺术与科技，还需要与人类学、社会学、民族学等相融合。人工智能时代已经到来，而人类与人工智能最大的区别就是人文意识，我们只有站在人类的角度、社会的角度思考和创作作品，才会在未来的发展中找到作品存在的意义。

　　《辞海》中解释理念为观念，这可能源于柏拉图的哲学观。柏拉图认为世界万物源于理念。康德、黑格尔等人的理解是指理性领域内的概念，因此，理念可以理解成通过理性思维后得出的看法与观念。理念来自你的想法，来自你的创意，如何才会有一个好的创意？我们所说的创意并不是凭空想象，创意实质上是一种创新，经过不断的探索和尝试后，将旧的想法重组后形成新的结构。借用迈克尔·勒伯夫的一句话："所有创新的想法都来源于对旧事物的借鉴、扩充、组合与修改。如果你只是偶尔做到了这点，别人会说你幸运；而如果你有意识地这样做，别人就会说你有创意。"所以创新思维是总领其他所有技巧的先决要素。

　　创新思维包括以下六个方面。

　　（1）接受力：多听、少说，会让思维得到更多的启发。

　　（2）好奇心：有创意的人往往喜欢新思想、新体验，总是对现状提出问题并伴随着提出许多不同的解决方法，就像孩子一样热切地学习新事物，探索未知区域。

　　（3）兴趣广：有广博的知识，可以让创意发挥出最大的功效。我们熟知的达·芬奇不但是艺术大师，同时也是生物和工程方面的专家。

　　（4）专心力：专心致志，就能看到许多别人无法看到的东西，就像科学家往往通过对细微事物的观察发现新的理论一样。

　　（5）想象力：能从不同的事物中联想到共同点，发掘出新的创意。

　　（6）执着性：新的创意往往来源于旧的事物，所以创新就是变革，是对旧的事物的挑战。一定要执着于自己的理念，坚持走下去。用句名言形容就是"有志者事竟成"。

　　所以希望本书能带给大家一些启发。

　　最后，我要感谢所有支持和帮助出版这本书的家人和朋友们，没有你们的鼓励和帮助，我可能早就放弃了。真的很感谢你们！

<div align="right">

编著者

2024 年 2 月

</div>